ANATOMÍA ARTÍSTICA 5

Articulaciones y funciones musculares

T0055277

MICHEL LAURICELLA

GG®

Título original: *Morpho. Anatomie artistique. Formes articulaires. Fontions musculaires*
Publicado originalmente en 2019 por Éditions Eyrolles

Diseño: monsieurgerard.com

1ª edición, 3ª tirada, 2023

Traducción: Unai Velasco
Diseño de la cubierta: Toni Cabré/Editorial GG

© de la traducción: Unai Velasco
© Éditions Eyrolles, 2019
para la edición castellana:
© Editorial GG, SL, Barcelona, 2020

Printed in Spain
ISBN: 978-84-252-3260-2
Depósito legal: B. 26207-2019
Impresión: gràfiques 92, Barcelona

Editorial GG, SL
Via Laietana 47, 3.º 2.ª, 08003 Barcelona, España. Tel.: (+34) 933 228 161
www.editorialgg.com

ÍNDICE

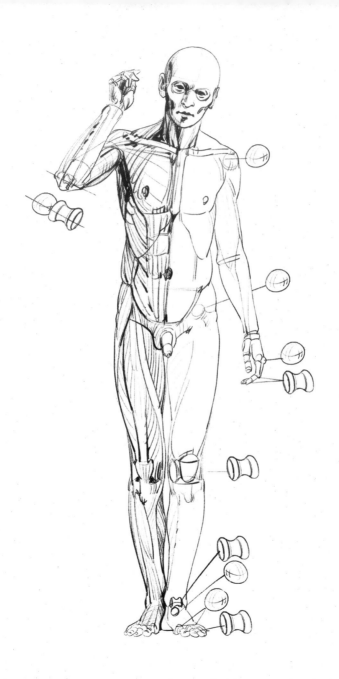

PRÓLOGO

Como los paleontólogos, podemos deducir la función muscular de las formas óseas a partir de la observación de las medidas de los huesos, sus articulaciones y las rugosidades creadas en su superficie por la repetida tracción de los músculos que están unidos a ellos. Todo ello conforma una verdadera mecánica, siempre inspiradora para generaciones y generaciones de ingenieros y artistas. En biomecánica y en biomimética nunca perdemos de vista el ejemplo de dichas formas naturales, conscientes de la maravillosa capacidad de adaptación que representan, así como de su enorme poder estético y poético.

En esta obra recorreremos el camino al revés. Nos apoyaremos en formas sintéticas fruto de una visión puramente mecánica, para explicar las formas naturales. Partiremos de las formas articulares y los elementos óseos y los observaremos como meros brazos de palanca, para deducir su potencialidad de movimientos y construir una anatomía que no pierda de vista los contornos de una silueta humana.

Aunque bien es cierto que en la naturaleza podemos encontrar formas complejas y de una gran variedad, cuyo número no puede reducirse a la sola visión mecanicista, el enfoque que aquí vamos a desarrollar debería permitiros imaginar nuevas proporciones coherentes, más allá de las que vamos a exponer. Formas imaginarias, híbridas o fantásticas, pero que traten de mantener siempre la relación entre su función y sus formas.

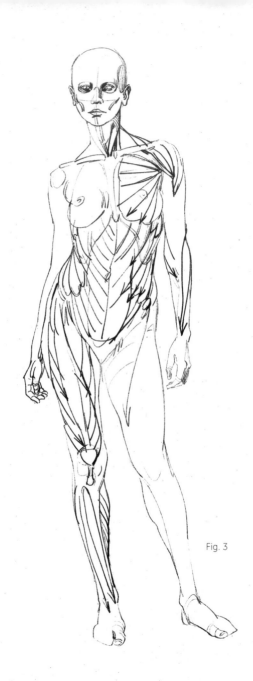

Fig. 3

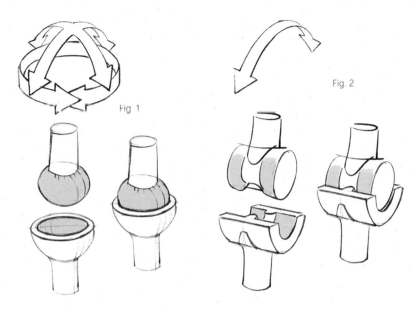

Fig. 1

Fig. 2

INTRODUCCIÓN

Se describen aquí tanto los principales músculos o grupos musculares como sus puntos de inserción y sus funciones. El objetivo es ayudarte a crear dibujos consistentes con ayuda del estudio de la tensión mecánica. Teniendo en cuenta que, en esta colección, ya hemos dedicado un libro al estudio del esqueleto, nos centraremos en esta ocasión en las zonas articulares y en su correspondiente musculatura. Las articulaciones, como superficies de contacto entre dos piezas óseas, dan cuenta, a partir de su forma y de sus proporciones, de los movimientos que posibilitan. Dichas zonas de contacto adoptan distintos aspectos, pero "las reglas del juego" en el marco de este libro nos llevan a reducirlos todos a dos grandes clases: la esfera (figura 1) y la bisagra (figura 2).

La esfera se caracteriza por permitir el movimiento en cualquier dirección, mientras que los movimientos de la articulación en bisagra tan solo se pueden producir sobre un eje dado. Si la articulación de vuestro hombro permite orientar vuestro brazo en cualquier dirección, se debe a que su articulación es del tipo esférico. En cambio, vuestra rodilla representa perfectamente el tipo de superficie de articulación bisagra. Para el primer tipo, necesitamos por lo menos dos pares de músculos opuestos, situados sobre los dos ejes principales. En el segundo caso tipológico, nos basta con un par de músculos sobre el eje único de la articulación.

Con ánimo de contraponer este sencillo enfoque mecánico, no deberíamos olvidar que la mayor parte de huesos

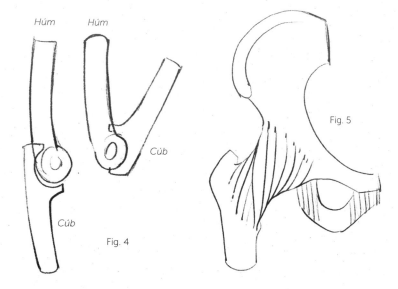

Hům Hům

Cúb

Cúb

Fig. 4

Fig. 5

y músculos tienen forma helicoidal, cuyo conjunto es un hábil tejido de fibras que se van relevando hasta formar la silueta (figura 3).

Esta orientación helicoidal de las fibras muscoesqueléticas explica que podamos hacer movimientos complejos más allá de los cuatro ejes —adelante, atrás, izquierda y derecha— aquí designados. Sin embargo, dicha simplificación debería permitir que os familiaricéis con estas nociones morfológicas. Así, más adelante, llegado el momento, os será más sencillo completar vuestro aprendizaje y matizar lo que hayamos expuesto en este libro.

Las articulaciones permiten, guían y restringen los movimientos. En el caso del codo, por ejemplo, el cúbito queda limitado a desplazarse sobre un solo eje, y se topa con el húmero en sus movimientos de flexión y extensión (figura 4). Pero las formas óseas no bastan para explicar por sí solas los límites articulares. Los huesos están unidos por un sistema de ligaduras, los ligamentos, que participan en la formación de las cápsulas articulares, unas coberturas fibrosas que envuelven las articulaciones y almacenan una especie de "lubricante" segregado por los cartílagos y denominado *líquido sinovial* (figura 5, articulación de la cadera).

Las diferencias de flexibilidad y amplitud de movimientos entre una persona y otra pueden deberse a distintos motivos. En el caso de los bebés, los huesos no están todavía completamente calcificados y su gran proporción de cartílago otorga elasticidad a su estructura.

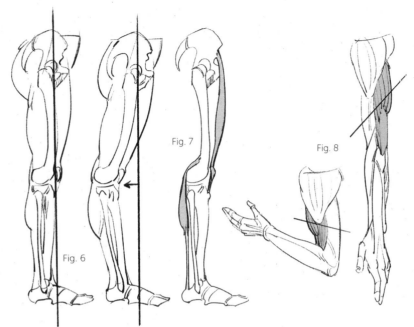

Fig. 7

Fig. 8

Fig. 6

En el caso de los adultos no es así, pues los huesos pueden variar en proporción, longitud y robustez. El predominio de las articulaciones, además, puede ser mayor o menor. A su vez, el sistema de ligamentos al que hemos hecho referencia puede resultar más o menos constrictor para los movimientos. Hablaremos de hiperlaxitud de los ligamentos (figura 6, derecha) en caso de que la flexibilidad sea excesiva. En resumen, los músculos que accionan dichas palancas óseas no pueden actuar más que por medio de las articulaciones (figura 7). Son dichos músculos, con mayor o menor elasticidad, los que empleamos en primera instancia cuando hacemos estiramientos tras un esfuerzo sostenido.

Pegados a los huesos, los músculos accionan el esqueleto por la media-

ción de los tendones. A menudo, los tendones y los ligamentos se suelen confundir, ya que sus fibras se entremezclan en la zona articular. Pero los ligamentos rodean los huesos, y de ahí que se considere que forman parte del esqueleto; mientras que los tendones, que unen los músculos al hueso, forman parte del sistema muscular. De estos últimos debemos decir también que no son elásticos. Solo tienen esa característica las fibras carnosas, musculares. Lo que caracteriza a los tendones es su capacidad para contraerse, para cerrarse sobre sí mismos, lo cual provoca el movimiento de las palancas óseas a las que están sujetos (figura 8; fijaos en los ejes inversos de los contornos del brazo).

La proporción de fibras tendinosas y de fibras musculares puede variar de

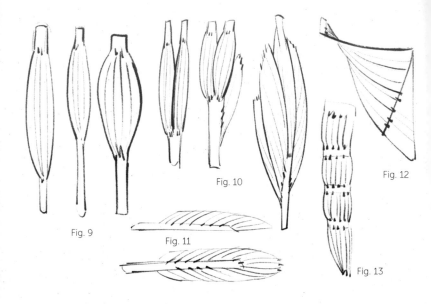

Fig. 10

Fig. 12

Fig. 9

Fig. 11

Fig. 13

un músculo a otro, igual que pueden ser distintas en un mismo músculo entre una persona y otra. Un músculo corto con un tendón largo será más propenso a contraerse con rapidez; en cambio, un músculo largo tendrá mayor flexibilidad y amplitud de movimientos. A partir de estos pocos parámetros podéis jugar a imaginar cómo sería la silueta de un personaje más nervioso u otro de movimientos más laxos (los dos dibujos de la izquierda de la figura 9 y página siguiente).

Lo que hace que un músculo sea más fuerte que otro es su espesor, el número de fibras que se juntan en una inserción ósea (dibujo de la derecha de la figura 9 y página siguiente).

Varias fibras musculares se agrupan para formar un fascículo muscular. Y varios de estos fascículos forman el músculo; por ejemplo, un bíceps (2 fascículos), un tríceps (3 fascículos) o un cuádriceps (4 fascículos), lo que confiere al músculo más o menos fuerza en cada caso (figura 10). Los tendones pueden revestir un músculo y/o deslizarse en el interior de otro. Esta estructura en forma de pluma permite que un músculo sea poderoso cuando las fibras son cortas (figura 11). Los músculos superficiales pueden formar capas asociadas a las placas tendinosas (figura 12, músculo dorsal ancho). Otros músculos pueden estar fragmentados por intersecciones tendinosas, lo cual tiende a reducir su elasticidad (figura 13, los músculos rectos, más conocidos como "abdominales").

El último punto que no podemos pasar por alto es el relativo al peso. Las proporciones musculares dependen de

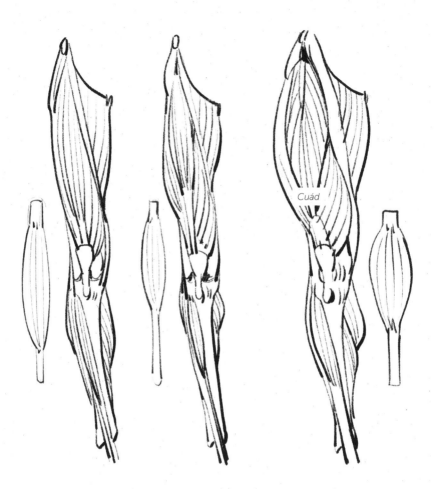

Cuád

nuestra posición cuando estamos de pie, unida a la atracción de la fuerza de la gravedad terrestre. Por ejemplo, el potente cuádriceps (4 fascículos) que funciona como extensor de la pierna no solamente permite dicha extensión (y la acción de levantarnos), sino también la flexión controlada al sentarnos.

En las siguientes páginas de esta introducción podréis leer un breve recordatorio de las estructuras óseas, yuxtapuestas a su esquema de movilidad. Estos mismos esquemas se retomarán más adelante, en la sección del libro dedicada a las láminas, ilustrados en una serie de dibujos anatómicos de *écorchés*.

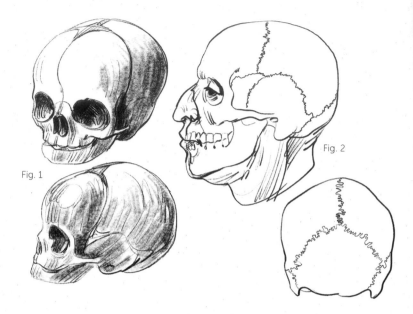

Fig. 1

Fig. 2

Cabeza & cuello

El cráneo está compuesto por numerosas placas óseas que, durante el parto, le permiten deformarse para deslizarse por el estrecho canal de la pelvis. Las fontanelas, los espacios membranosos del cráneo cuando este aún no se ha calcificado (figura 1), son una prueba de esta ductilidad adaptativa. Con la edad, estas distintas placas terminarán uniéndose estrechamente hasta quedar soldadas (figura 2). De este modo, el único hueso del cráneo que mantiene alguna movilidad es la mandíbula. Su articulación permite los movimientos hacia arriba y hacia abajo (figura 3), que debemos a los músculos masticatorios (figura 4): el masetero (1) y el temporal (2).

El arco cigomático, arbotante que sobrelleva una parte de la presión, permite la superposición de dos capas musculares, aumentando al doble la fuerza al cerrar la boca en respuesta a las necesidades de la masticación. Una radiografía del cráneo nos mostraría que las aperturas —las fosas orbitales y las fosas nasales— se deslizan entre los pilares óseos de la cara, que resisten la presión (figura 5).

Por detrás de la oreja podemos encontrar un punto óseo que, debido a su talla y a su orientación, nos demuestra su relación con el músculo esternocleidomastoideo (figura 6).

La columna cervical es un apilamiento de vértebras y discos de hueso elástico, cuyo número total (siete vértebras cervicales) es lo que la dota de su característica flexibilidad. Las superficies articulares guían los reducidos movimientos de deslizamiento de una vértebra sobre la otra. Son los discos invertebrales, de interior gelatinoso, verdaderos colchones elásticos, los que distribuyen la presión y las exten-

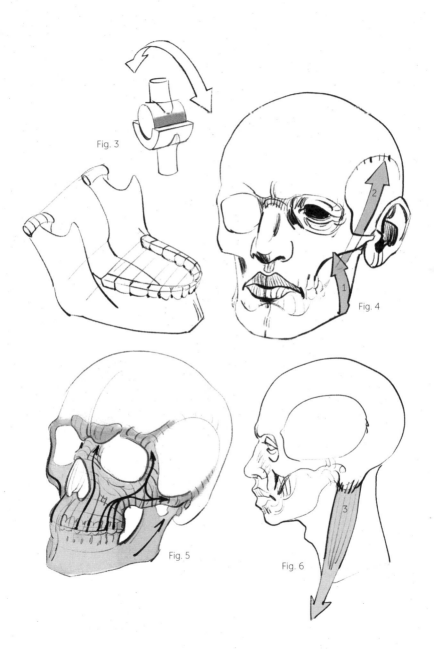

Fig. 3

Fig. 4

Fig. 5

Fig. 6

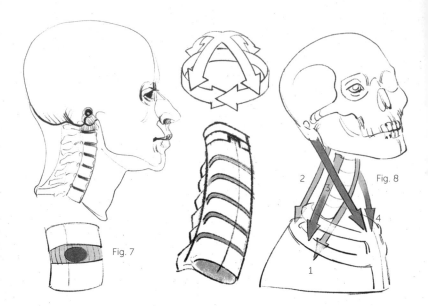

Fig. 8

Fig. 7

siones (figura 7). Solamente las dos últimas vértebras de esta serie —especialmente la séptima, no en vano denominada *prominente*— se pueden ver bajo la piel en la zona superior de la espina dorsal. Este punto coincide precisamente con el comienzo de la primera costilla, de modo que se puede comenzar a dibujar el principio de la caja torácica a partir de aquí. Por encima de él, la columna (su parte cervical) queda escondida bajo la masa carnosa de la nuca. Visto de perfil, podemos observar que esta zona vertebral se enlaza con el cráneo por medio de la articulación de la mandíbula, buscando con ello un punto de equilibrio favorable a nuestra postura bípeda (figura 9).

Los movimientos hacia los cuatro ejes (figura 8) están asociados a los largos músculos de la cabeza y el cuello (1), a los músculos espinosos (el esplenio, 2)

y a los músculos escalenos (3), mientras que los músculos esternocleidomastoideos (4) se ocupan fundamentalmente de la rotación.

Algunos de esos músculos bordean la columna (1) o bien la alcanzan por alguno de sus extremos (3) y, como se desarrollan en un nivel mayor de profundidad, no son necesarios para comprender el aspecto de las formas externas. De ahí que, en adelante, procuraré exponer mis ideas haciendo solamente referencia a aquellos músculos que sí resulten útiles a la hora de dibujar.

Me tomaré ahora una licencia, pues lo que voy a contar no tiene influencia alguna sobre las formas exteriores de cara al dibujo. El caso de las dos primeras vértebras de la columna merece que nos demoremos un momento, pues ambas piezas constituyen un relevo mecánico notable en la articu-

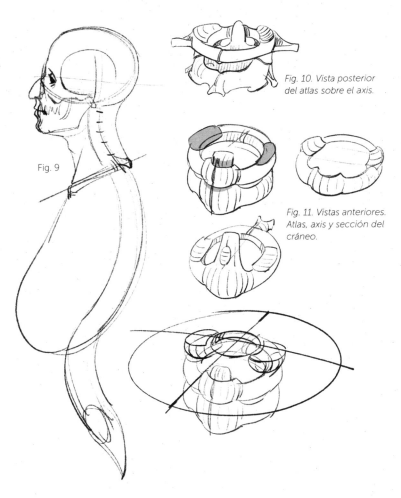

Fig. 9

Fig. 10. Vista posterior del atlas sobre el axis.

Fig. 11. Vistas anteriores. Atlas, axis y sección del cráneo.

lación del cráneo con el resto de la espina dorsal. Las superficies articulares de la primera vértebra —denominada *atlas*— son las que le permiten al cráneo sus movimientos de flexión y extensión. El movimiento de rotación, en cambio, queda delegado a la segunda vértebra, llamada *axis*. De este modo, el atlas conforma un bloque con el cráneo y ambos pivotan conjuntamente. Cuando deslizamos el cráneo sobre el eje del atlas es cuando asentimos con la cabeza, mientras que logramos hacer el gesto contrario de negación cuando tanto el cráneo como el atlas pivotan ambos sobre la base del axis (figuras 10 y 11).

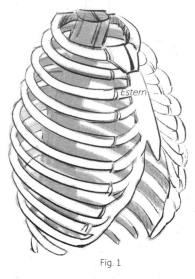

Fig. 1

Torso

La caja torácica está compuesta por doce pares de costillas. Los primeros diez pares se proyectan hacia delante hasta reunirse en un hueso con forma de corbata, denominado *esternón;* mientras que los dos pares de costillas restantes quedan exentos por un extremo, de ahí que se denominen *costillas flotantes* (figura 1). La plasticidad de los cartílagos que unen las costillas al esternón dota al conjunto de cierta movilidad, que va incrementándose hacia la parte inferior de la zona torácica. Sobre la base de estas características, podemos concebir cómo dicha estructura ovoide será capaz de desempeñar diversas funciones. La caja torácica protege órganos vitales como el corazón y los pulmones, pero también permite la implantación de los músculos que producirán el movimiento de los hombros y los brazos, así como los músculos que fijan el omóplato en la zona de la espalda y el pectoral en la parte delantera. La parte

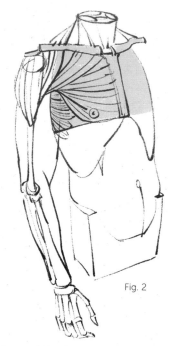

Fig. 2

delantera de la caja torácica, de mayor rigidez debido al reducido tamaño de los cartílagos costales y a la presencia del esternón y la cintura escapular (omóplatos y clavículas) es la encargada de la protección de los órganos que hemos mencionado (figura 2). Además, la caja optimiza los cambios de volumen de los pulmones durante la respiración, actuando como caja vacía a tales efectos. También ofrece su apoyo al músculo del diafragma, cuya forma cupular, situada por debajo, se retrotrae durante la inspiración respiratoria. Al evitar que se contraigan, la caja permite que los pulmones se llenen de aire. El diafragma, visto así, funciona como el pistón de una jeringa, mientras que la caja torácica sería el equivalente al tubo rígido de esa misma jeringuilla (página derecha).

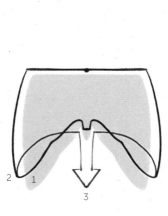

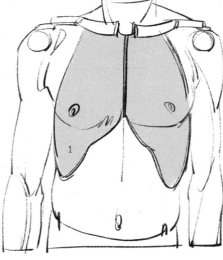

1 Espiración

2 Inspiración

3 Acción del músculo
del diafragma

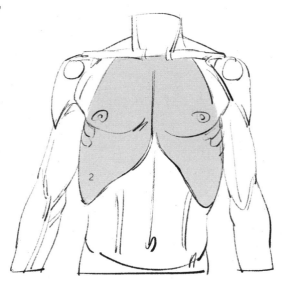

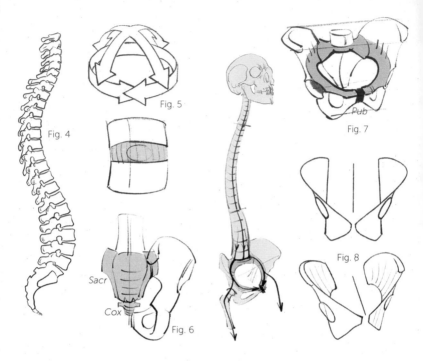

Fig. 5

Fig. 4

Fig. 7

Pub

Sacr

Cox

Fig. 6

Fig. 8

En la parte trasera de la caja torácica, las doce vértebras dorsales poseen cada una de ellas largas espinas inclinadas. Su interrelación con las costillas y el hueso del esternón contribuye a lograr que el conjunto sea robusto. Las cinco vértebras lumbares, en cambio, adquieren un carácter más dinámico, especialmente gracias a un espacio mayor entre espina y espina (figura 4). Esta suma de vértebras apiladas soporta el peso de la parte superior del cuerpo y, a menudo, también algunas cargas suplementarias. De ahí que, a medida que descendemos por la columna, sus secciones vertebrales sean más y más grandes y resistentes. Como es lógico, lo mismo vale para los discos invertebrales.

El sacro está constituido por cinco vértebras unidas entre sí (figura 6), mientras que el coxis lo conforman cuatro vértebras caudales, vestigio de una antigua cola. Entre ambas crestas ilíacas, el hueco sacro forma toda una región, y participa en la formación del anillo pélvico (figura 7), que reparte la carga del peso sobre los fémures, amortiguada por el cartílago del pubis (la sínfisis del pubis).

Si solamente fuésemos títeres articulados que cuelgan de varios hilos, entonces no necesitaríamos nada más para enlazar el tronco con los muslos. Pero movilizar toda esa zona del tronco por encima del anillo pélvico y los muslos por debajo de este requiere que dispongamos de más espacio; varias placas extensas completan este

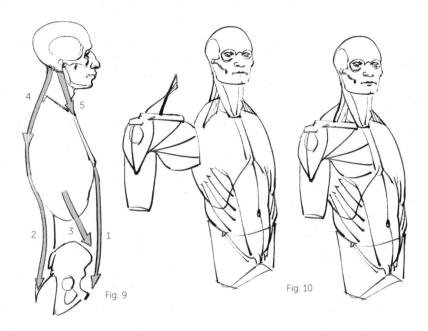

Fig. 9

Fig. 10

dispositivo a tal fin y ofrecen las superficies de inserción muscular necesarias.

Estas placas están dispuestas a uno y otro lado de las articulaciones de las caderas. Por encima, se juntan con la parte posterior del coxis, mientras que por debajo se unen al pubis. La zona pélvica hace pensar en dos hélices acopladas, cuyos ejes corresponderían a las articulaciones de las caderas (figura 8).

La musculatura del torso se reduce a la cintura abdominal: los grandes músculos rectos (abdominales) en la zona delantera (1), los músculos espinosos en la parte trasera (2) y los grandes músculos oblicuos a los costados (3): todos ellos movilizan la caja torácica por encima de la pelvis en las cuatro direcciones. La oblicuidad de los fascículos musculares laterales (3) permite la rotación (figura 9).

Dichos músculos se conectan con los músculos de la nuca y el cuello a los que nos hemos referido más arriba: el esplenio (4) y el esternocleidomastoideo (5).

Todos los músculos y los huesos (incluida la cintura escapular) unificados por encima del conjunto del torso corresponden a la mecánica de los brazos. Su función está dirigida a accionar esta extremidad superior, y de ahí que los trate conjuntamente en la parte dedicada al miembro superior (figura 10).

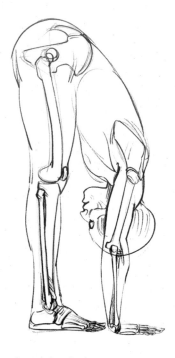

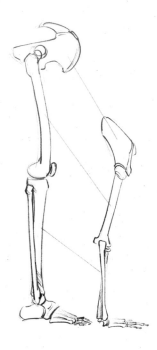

Los miembros

Si comparamos los miembros supe-
riores y los inferiores, desde la cintu-
ra pélvica (la pelvis) hasta la escapular
(omóplatos y clavículas), nos daremos
cuenta de que es posible que exista
un plan de organización común que
nos permitirá ver aquellos puntos di-
vergentes propios de su adaptación
específica (la comparación con otros
mamíferos sería muy valiosa, pero
queda fuera de los límites establecidos
para esta obra). En efecto, el omóplato
se correspondería con la cresta ilíaca;
el húmero, con el fémur, y el radio y el
cúbito se podrían ver reflejados en la
tibia y el peroné. Por lo tanto: un solo
hueso en el primer segmento (brazo
y muslo), dos en el segundo segmen-
to (antebrazo y pierna) y una serie de

huesos pequeños en el puño y el em-
peine. Para terminar, en el segmento
final, cinco dedos en la mano y cin-
co dedos más en el pie, además del
mismo número de huesos y el mismo
tipo de articulaciones en ambos casos
(con una falange menos en el caso del
pulgar y del dedo gordo del pie).
Es importante fijarse en que la presen-
cia de dos huesos en la zona del se-
gundo segmento, antebrazo y pierna
permite contar con una mayor super-
ficie para los músculos que accionan
las manos y los pies (algo que nos
confirma la pérdida correspondiente
de uno de los dos huesos cada vez
que el número de dedos total se re-
duce a uno o a dos, como es el caso,
por ejemplo, de los bóvidos de pezuña
hendida o la pezuña única del caballo).

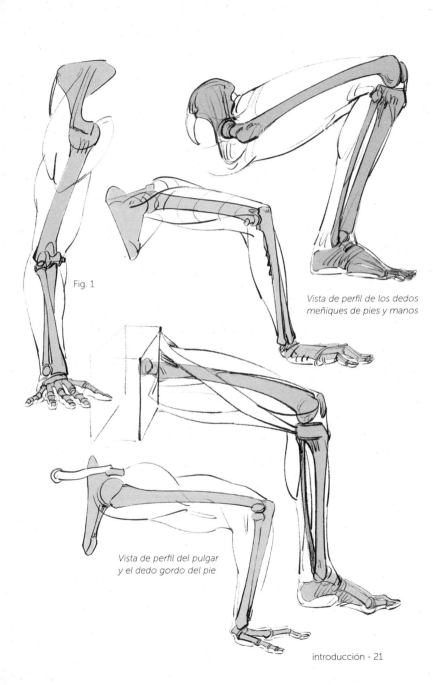

Fig. 1

Vista de perfil de los dedos meñiques de pies y manos

Vista de perfil del pulgar y el dedo gordo del pie

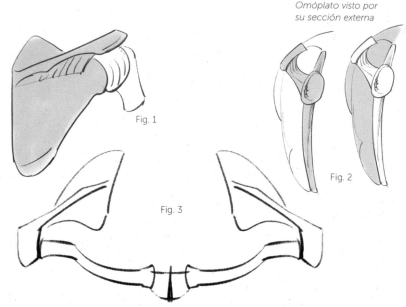

Omóplato visto por su sección externa

Fig. 1

Fig. 2

Fig. 3

A partir de los dos huesos de la sección segunda de las extremidades, la naturaleza habría "improvisado" un sistema combinatorio de flexión y rotación al permitir que uno de los dos huesos pueda cruzarse por encima del otro (figura 1).

Miembros superiores

Los omóplatos son dos plataformas que ofrecen una superficie idónea para la inserción de los músculos de los brazos (figura 1). Enseguida veremos que, juntamente con las clavículas, los omóplatos permiten la elevación completa de los miembros superiores. El omóplato presenta un filo óseo conectado a la clavícula y denominado *espina*. La forma que esta adopta aumenta la superficie de inserción, permite la superposición de las fibras musculares del hombro y, por lo tanto, una mayor fortaleza (figura 2,

correspondencia entre las formas óseas y musculares). La reunión de ambos pares de clavículas y omóplatos sobre el esternón conforma la llamada *cintura escapular* (figura 3).

La articulación del hombro es la reunión de una cabeza del húmero esférica con una superficie poco envolvente en el omóplato, lo cual le confiere una gran movilidad hacia todos los sentidos (figuras 4 y 5).

Los cuatro ejes quedan ocupados principalmente por el binomio de músculos deltoides-trapecio para permitir la elevación (1); por el redondo mayor-parte trasera del dorsal ancho y el pectoral para los movimientos hacia abajo (2); y el propio pectoral (3) junto a los músculos subescapulares (4) para los movimientos laterales. En efecto, varios músculos tales como el pectoral están constituidos por varios fascículos musculares dispuestos en forma

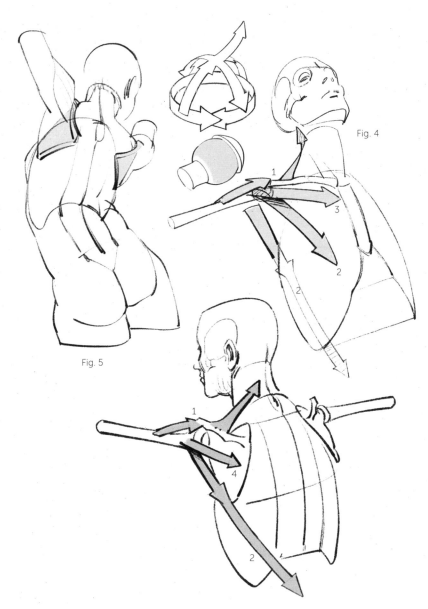

Fig. 4

Fig. 5

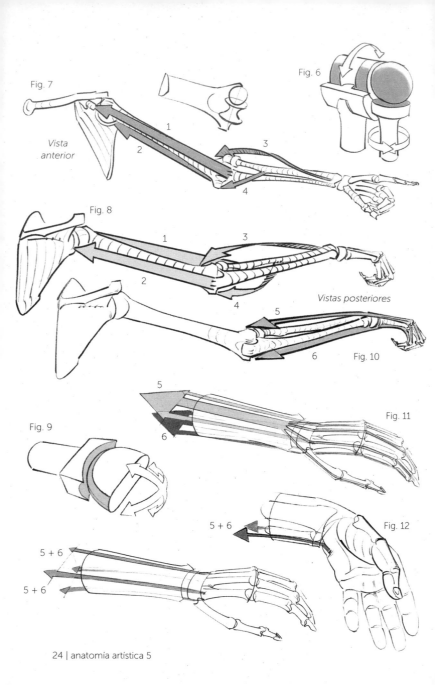

Fig. 7

Fig. 6

*Vista
anterior*

1

2

3

4

Fig. 8

1

3

2

4

5

6

Vistas posteriores

Fig. 10

5

6

Fig. 11

Fig. 9

5 + 6

5 + 6

5 + 6

Fig. 12

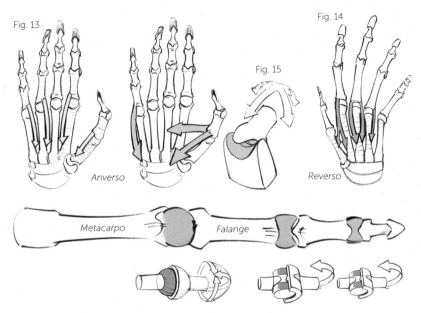

Fig. 13

Fig. 14

Fig. 15

Anverso

Reverso

Metacarpo Falange

de abanico, de ahí que realicen, como es de esperar, varias funciones. Aquí voy a aislar dos de los cuatro fascículos que posee este músculo. Dejaré el análisis de los detalles para las láminas de más adelante.

El esqueleto permite la flexión y la rotación del antebrazo al mismo tiempo. En la parte del codo, nos encontramos con la asociación de dos articulaciones (figura 6): una esfera (rotación) y una bisagra (flexión-extensión). La flexión del brazo se la debemos a los músculos antagonistas (en su función opuesta) bíceps y braquial por un lado (1), y al tríceps (2) por el otro. La rotación, en cambio, depende de los músculos braquiorradial (3) y pronador redondo (4; figuras 7 y 8). Daremos más detalle sobre esto y su dibujo en la sección de las láminas.

Al cruzar el cúbito, el radio arrastra consigo la mano. Por su parte, los hue-

sos que conforman el puño se ensamblan en una forma redondeada (figura 9). Dos sistemas simétricos y antagonistas se oponen repartiéndose (figuras 10 y 11) entre extensores (5) y flexores (6), mientras que los fascículos musculares laterales de ambos grupos se encargan de mover la mano hacia los lados (figura 12).

Los dedos, por su parte, regresan sobre la cabeza de los metacarpos gracias a los extensores, a los flexores (5 y 6; figura 11) y a los músculos interóseos (figuras 13 y 14). Por su parte, las articulaciones entre las falanges tan solo permiten movimientos de flexión y extensión (extensores y flexores de la figura 11; 5 y 6).

El caso del pulgar merece una atención especial: este posee una articulación "a caballo" que se pone en marcha con un sistema muscular independiente (figura 15).

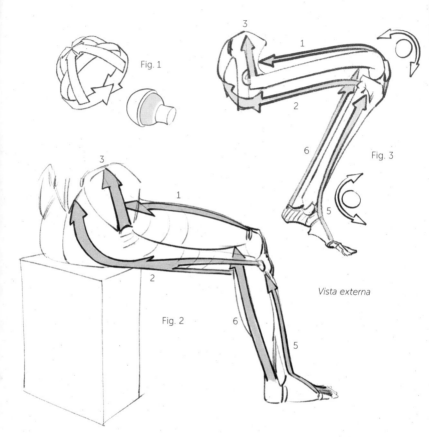

Fig. 1

Fig. 3

Fig. 2

Vista externa

Miembros inferiores

Si observamos la cadera, nos encontramos con el mismo tipo de articulación esférica que hemos visto en el hombro, pero en una versión más envolvente y, por ello, más restrictiva (figura 1); la cadera es la encargada de soportar el peso del cuerpo y requiere de un desempeño continuado en deambulación o a la carrera. A pesar de sus mayores limitaciones en la ar-

ticulación, todos los movimientos son posibles, incluso si los robustos ligamentos de la zona obstaculizan el movimiento hacia atrás. Para todo ello, se requiere la participación (figuras 2, 3 y 4) del cuádriceps (1), de la asociación entre los músculos femorales y el glúteo mayor (2), del glúteo medio (3) y de los aductores (4). Más adelante terminaremos de precisar este dispositivo.

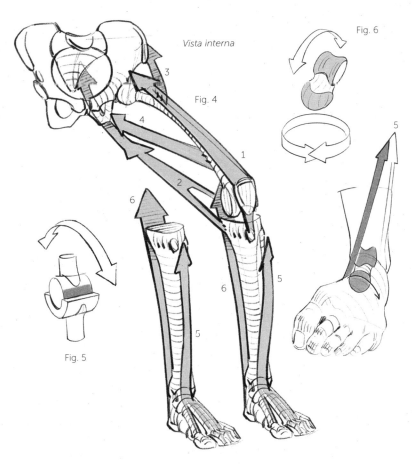

Vista interna

Fig. 6

Fig. 4

Fig. 5

La rodilla, reducida a una articulación en forma de bisagra (figura 5), nos hace pensar en la presencia de extensores y flexores. Volvemos a encontrarnos aquí con la participación del cuádriceps (1) y de los femorales (2), ambos conjuntos encargados de atravesar las articulaciones de la cadera y la rodilla. La articulación del tobillo, por su cuenta, adopta también una forma del tipo bisagra, con los músculos extensores (5) y la función flexora del músculo del tríceps sural (6) a uno y otro lado. Los movimientos de torsión quedan al cargo del empeine. Esta disposición mecánica reposa sobre el hueso astrágalo o talus (figura 6). Los movimientos laterales de torsión se los debemos a la acción de los músculos, que replican en la zona de la pierna la disposición

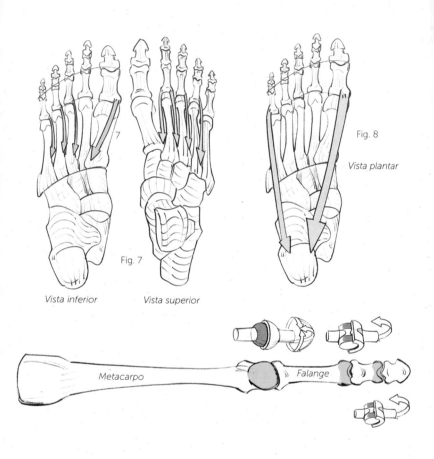

7

Fig. 8

Vista plantar

Fig. 7

Vista inferior *Vista superior*

Metacarpo *Falange*

expuesta a propósito del antebrazo. Las extremidades relativas a los dedos del pie retoman también el mismo esquema que hemos visto en el caso de las manos, simplificado por el hecho de que el dedo gordo no funciona aquí como un sistema oponible. De nuevo los extensores (5) y los flexores (6) asociados a los mús-

culos propios de los dedos del pie (interóseos, 7) permiten los mismos movimientos referidos en el caso de las manos (fig. 7). Como es lógico, el pie debe soportar el peso de todo el cuerpo; veremos cuán interesante resulta una musculatura que es capaz de soportar la línea de la bóveda plantar (figura 8).

LÁMINAS

CABEZA & CUELLO

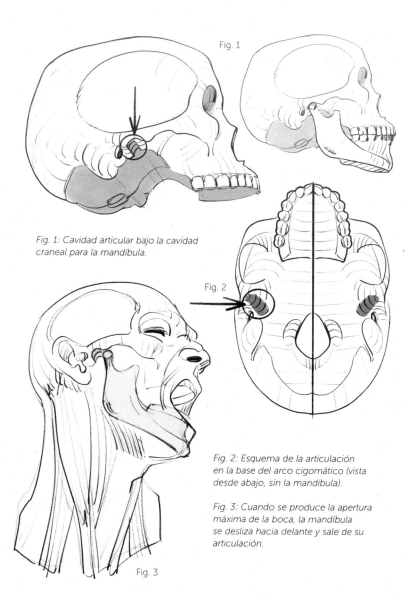

Fig. 1

Fig. 1: Cavidad articular bajo la cavidad craneal para la mandíbula.

Fig. 2

Fig. 2: Esquema de la articulación en la base del arco cigomático (vista desde abajo, sin la mandíbula).

Fig. 3: Cuando se produce la apertura máxima de la boca, la mandíbula se desliza hacia delante y sale de su articulación.

Fig. 3

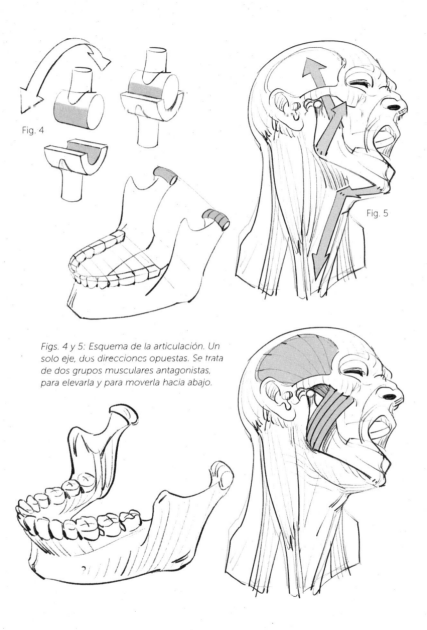

Fig. 4

Fig. 5

Figs. 4 y 5: Esquema de la articulación. Un solo eje, dos direcciones opuestas. Se trata de dos grupos musculares antagonistas, para elevarla y para moverla hacia abajo.

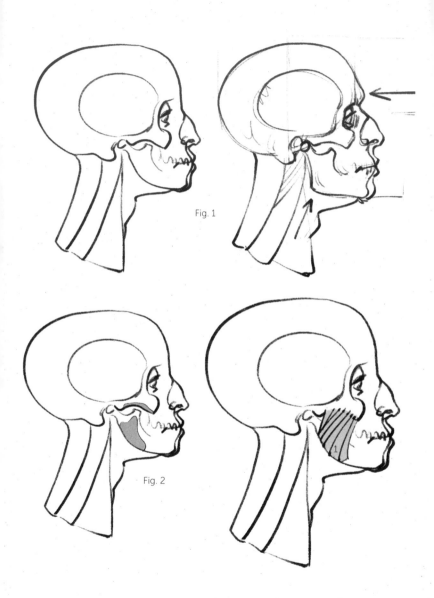

Fig. 1

Fig. 2

Fig. 1: Caracteres sexuales. A la izquierda, un cráneo femenino; a la derecha, uno masculino. Una mayor o menor fuerza de los músculos que se encuentran en la mandíbula implica que los huesos de la zona están especialmente reforzados. Las flechas del dibujo indican el ángulo de la mandíbula (por donde se inserta el músculo masetero) y la elevación frontal (que actúa como un freno óseo para las fuerzas de presión). Consecuencias de esta forma son la depresión en la raíz de la nariz y la frente hundida, todas ellas características masculinas. Mientras que la nariz que prolonga una frente más vertical y abombada dibuja un perfil más típico del género femenino.

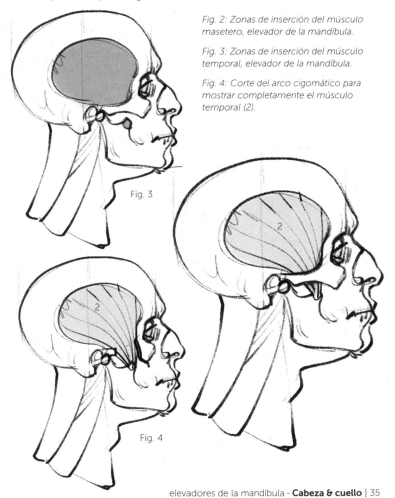

Fig. 2: Zonas de inserción del músculo masetero, elevador de la mandíbula.

Fig. 3: Zonas de inserción del músculo temporal, elevador de la mandíbula.

Fig. 4: Corte del arco cigomático para mostrar completamente el músculo temporal (2).

Fig. 3

Fig. 4

Fig. 1

Figs. 1 y 2: Los músculos masetero (1) y temporal (2) son dos músculos elevadores de la mandíbula (1 + 2).

Fig. 3: El arco cigomático está seccionado para dejar a la vista el músculo temporal (2).

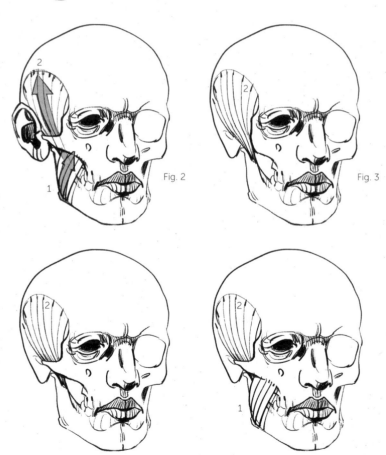

Fig. 2

Fig. 3

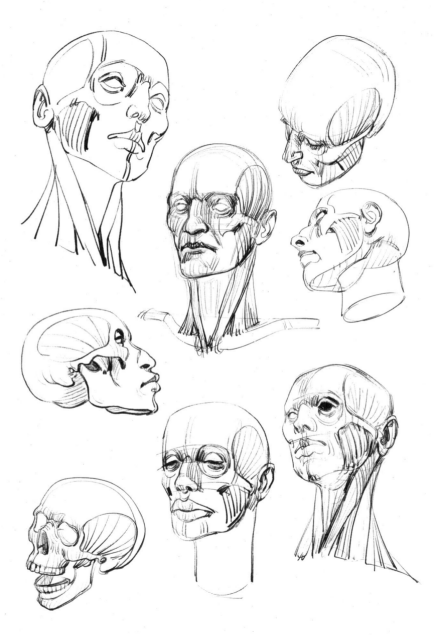

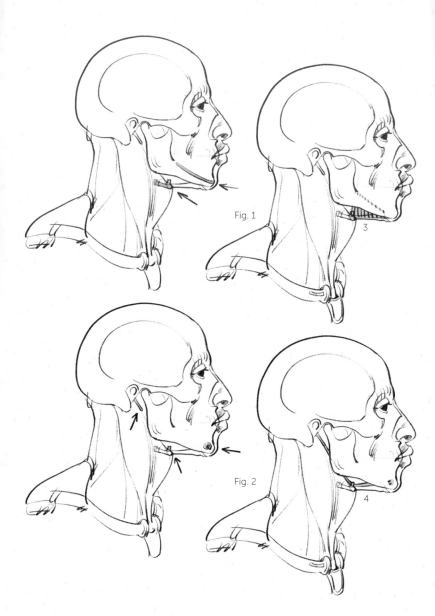

Fig. 1

3

Fig. 2

4

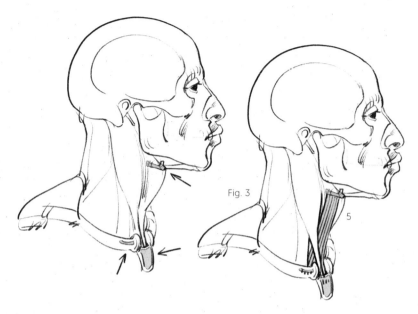

Fig. 3

5

Los músculos que participan en los movimientos de la mandíbula inferior son numerosos. Los músculos temporal y masetero son poderosos masticadores y revisten un especial interés en el estudio de las formas. No se puede decir lo mismo de los músculos que permiten que la mandíbula se desplace hacia abajo, los cuales cubren la tráquea y la laringe, aunque sin llegar a esconderlas. Dejo aquí constancia de tres de ellos:

Fig. 1: Inserciones del músculo milohioide.
Fig. 2: Inserciones del músculo digástrico.
Fig. 3: Inserciones del músculo esternocleidohioideo.

Fig. 4: El hueso hioides (hi) es un pequeño hueso en forma de herradura que mostramos aquí de perfil. Está situado en la zona de unión entre la parte inferior del mentón y el cuello y se enlaza con los músculos que participan en el movimiento descendente de la mandíbula. Dichos músculos permiten también la suspensión de la laringe —aquí representada por el cartílago tiroides (ti), o nuez de Adán—, así como sus movimientos al deglutir.
El hueso hioides (hi) presenta una pequeña asta para la inserción del músculo digástrico (páginas siguientes).

Hi

Ti

Fig. 4

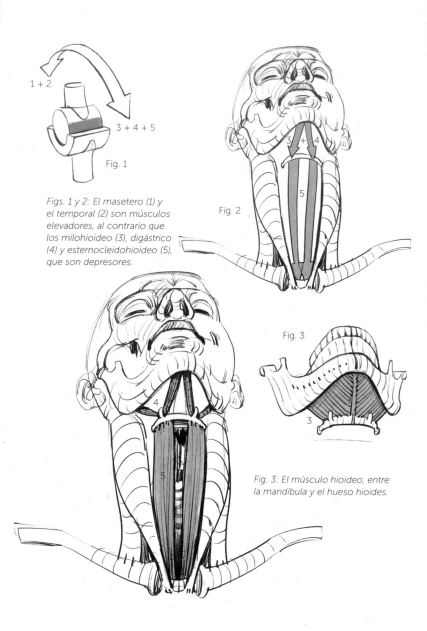

1 + 2

3 + 4 + 5

Fig. 1

Figs. 1 y 2: El masetero (1) y el temporal (2) son músculos elevadores, al contrario que los milohioideo (3), digástrico (4) y esternocleidohioideo (5), que son depresores.

Fig. 2

Fig. 3

Fig. 3: El músculo hioideo, entre la mandíbula y el hueso hioides.

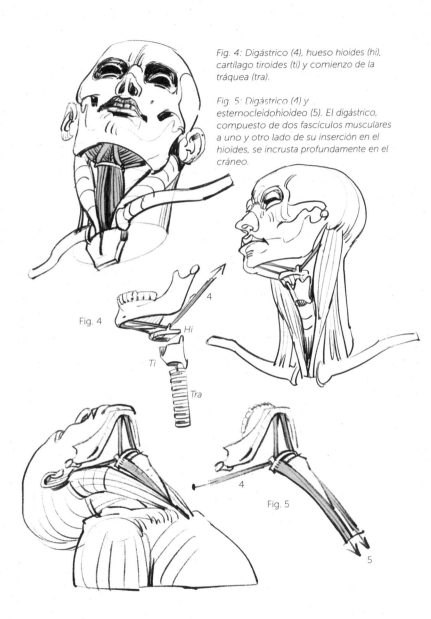

Fig. 4: Digástrico (4), hueso hioides (hi), cartílago tiroides (ti) y comienzo de la tráquea (tra).

Fig. 5: Digástrico (4) y esternocleidohioideo (5). El digástrico, compuesto de dos fascículos musculares a uno y otro lado de su inserción en el hioides, se incrusta profundamente en el cráneo.

Fig. 4

4

Hi

Ti

Tra

4

Fig. 5

5

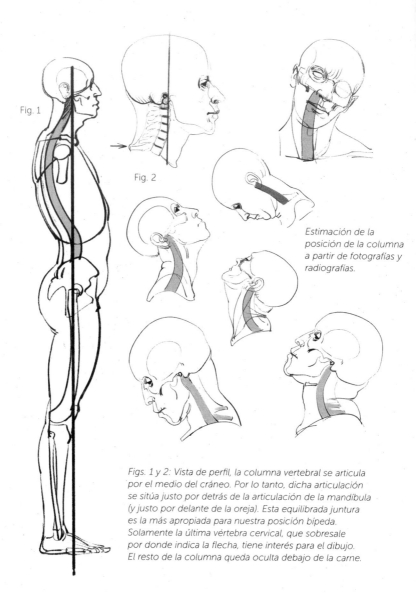

Fig. 1

Fig. 2

Estimación de la posición de la columna a partir de fotografías y radiografías.

Figs. 1 y 2: Vista de perfil, la columna vertebral se articula por el medio del cráneo. Por lo tanto, dicha articulación se sitúa justo por detrás de la articulación de la mandíbula (y justo por delante de la oreja). Esta equilibrada juntura es la más apropiada para nuestra posición bípeda. Solamente la última vértebra cervical, que sobresale por donde indica la flecha, tiene interés para el dibujo. El resto de la columna queda oculta debajo de la carne.

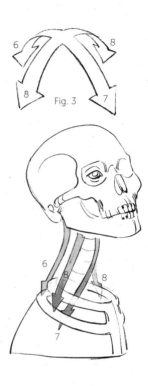

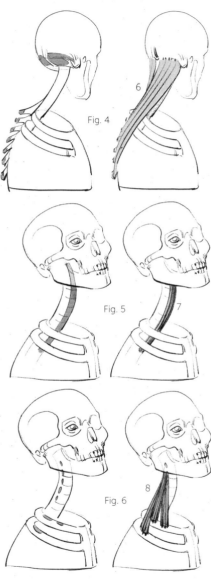

Fig. 3: El apilamiento de las siete vértebras cervicales permite el movimiento en todas las direcciones.

Fig. 4: Inserciones y dibujos del esplenio (6).

Fig. 5: Inserciones y dibujos de los músculos extensos de la cabeza y el cuello (7). Nota: si bien nos sirven ahora para esta exposición, están situados justo sobre la columna y, por lo tanto, resultan imperceptibles a la vista.

Fig. 6: Inserciones y dibujo de los escalenos (8).

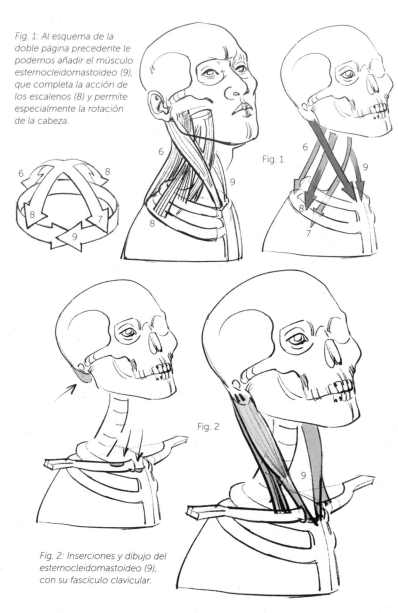

Fig. 1: Al esquema de la doble página precedente le podemos añadir el músculo esternocleidomastoideo (9), que completa la acción de los escalenos (8) y permite especialmente la rotación de la cabeza.

Fig. 1

Fig. 2: Inserciones y dibujo del esternocleidomastoideo (9), con su fascículo clavicular.

Fig. 2

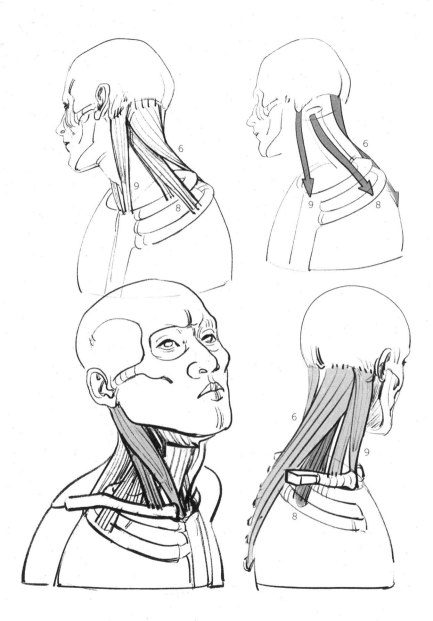

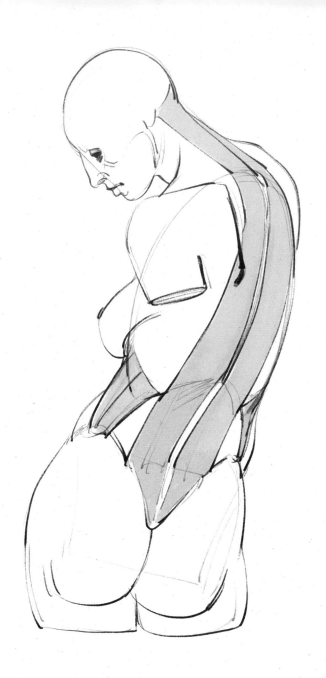

TORSO

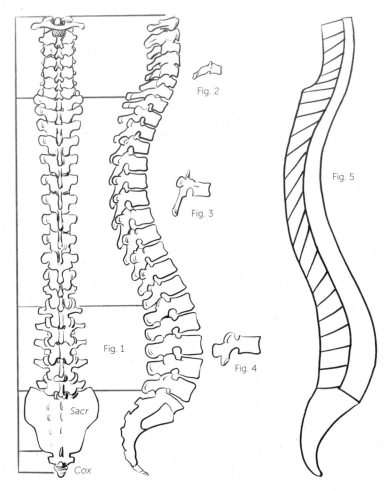

Fig. 2

Fig. 3

Fig. 1

Fig. 4

Fig. 5

Sacr

Cox

Fig. 1: Vistas dorsal y de perfil a partir de la anatomía de Richer. Columna vertebral (7 cervicales, 12 dorsales, 5 lumbares), hueso sacro (sacro, 5 vértebras soldadas) y coxis (coxis, 4 vértebras vestigiales).

Fig. 2: Vértebra cervical (véanse las 2 primeras en la página 15).

Fig. 3: Vértebra dorsal.

Fig. 4: Vértebra lumbar.

Fig. 5: Patrón de las espinas dorsales.

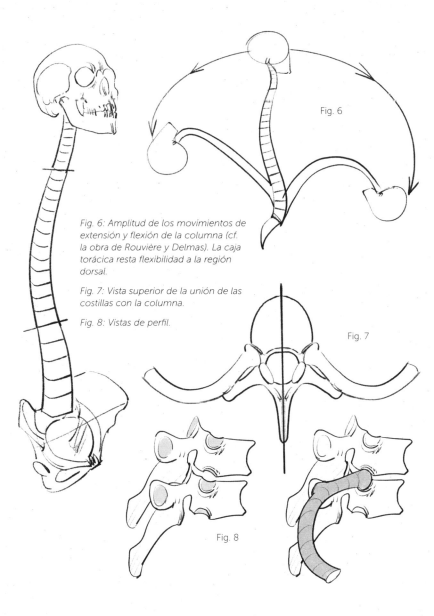

Fig. 6

Fig. 6: Amplitud de los movimientos de extensión y flexión de la columna (cf. la obra de Rouvière y Delmas). La caja torácica resta flexibilidad a la región dorsal.

Fig. 7: Vista superior de la unión de las costillas con la columna.

Fig. 8: Vistas de perfil.

Fig. 7

Fig. 8

Fig. 1

Fig. 1: El apilamiento de las vértebras permite el movimiento en cualquier sentido. Los músculos espinosos (10) son extensores; los músculos rectos (11) son flexores, y los grandes oblicuos (12) permiten la inclinación y la rotación según su orientación.

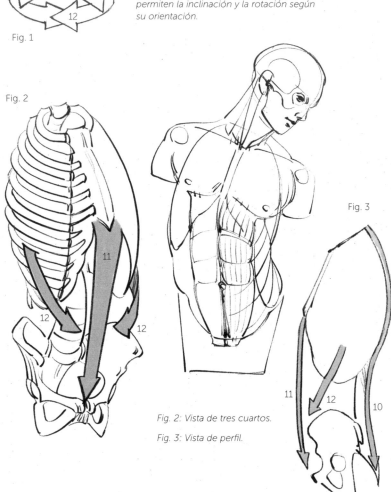

Fig. 2

Fig. 3

Fig. 2: Vista de tres cuartos.

Fig. 3: Vista de perfil.

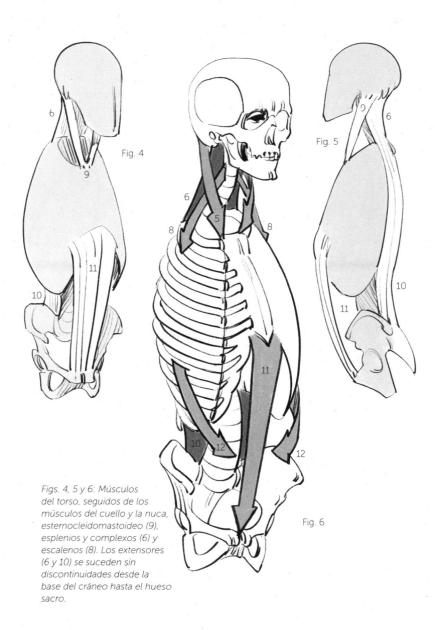

Figs. 4, 5 y 6: Músculos del torso, seguidos de los músculos del cuello y la nuca, esternocleidomastoideo (9), esplenios y complexos (6) y escalenos (8). Los extensores (6 y 10) se suceden sin discontinuidades desde la base del cráneo hasta el hueso sacro.

Fig. 4

Fig. 5

Fig. 6

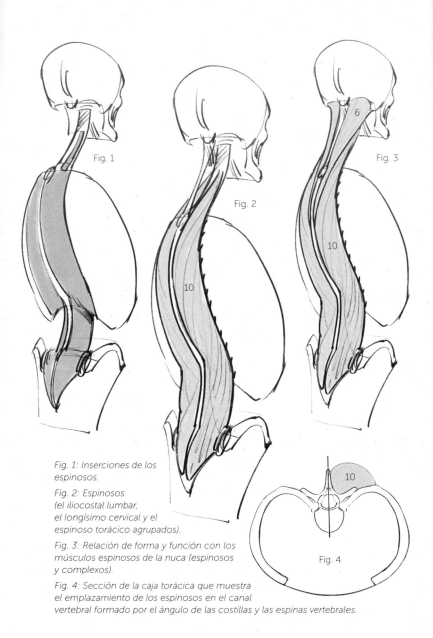

Fig. 1: Inserciones de los espinosos.

Fig. 2: Espinosos (el iliocostal lumbar, el longísimo cervical y el espinoso torácico agrupados).

Fig. 3: Relación de forma y función con los músculos espinosos de la nuca (espinosos y complexos).

Fig. 4: Sección de la caja torácica que muestra el emplazamiento de los espinosos en el canal vertebral formado por el ángulo de las costillas y las espinas vertebrales.

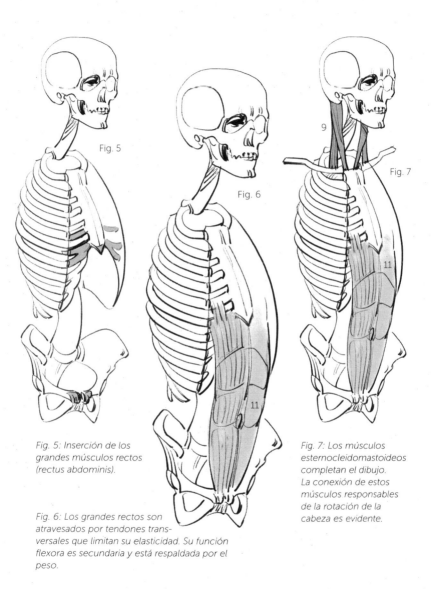

Fig. 5

Fig. 6

9

Fig. 7

11

11

Fig. 5: Inserción de los grandes músculos rectos (rectus abdominis).

Fig. 6: Los grandes rectos son atravesados por tendones transversales que limitan su elasticidad. Su función flexora es secundaria y está respaldada por el peso.

Fig. 7: Los músculos esternocleidomastoideos completan el dibujo. La conexión de estos músculos responsables de la rotación de la cabeza es evidente.

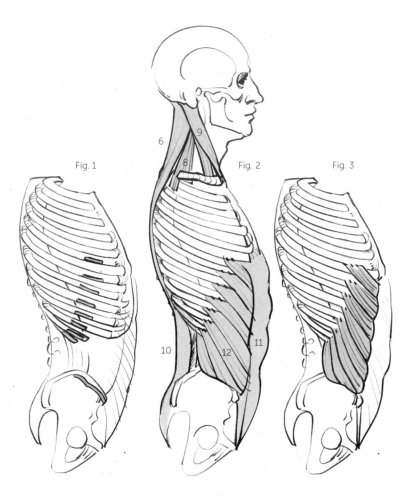

Fig. 1 Fig. 2 Fig. 3

Fig. 1: *Inserciones de los grandes músculos oblicuos.*

Fig. 2: *Conexión con los músculos del cuello y de la nuca.*

Figs. 3 y 4: *A cada costado, los grandes oblicuos pasan por delante de los grandes rectos y se reúnen entrecruzando sus fibras tendinosas sobre la línea mediana (línea blanca) que ellos mismos contribuyen así a formar.*

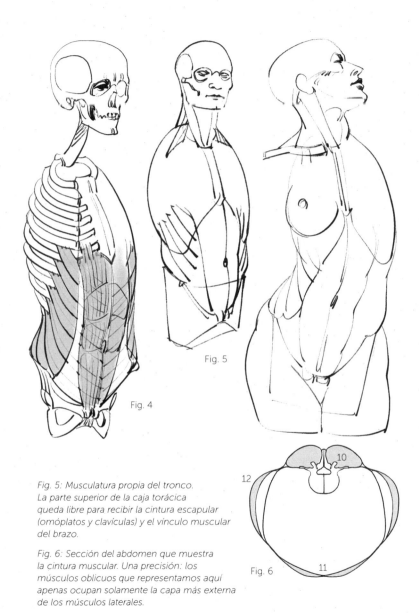

Fig. 5

Fig. 4

Fig. 5: Musculatura propia del tronco.
La parte superior de la caja torácica
queda libre para recibir la cintura escapular
(omóplatos y clavículas) y el vínculo muscular
del brazo.

Fig. 6: Sección del abdomen que muestra
la cintura muscular. Una precisión: los
músculos oblicuos que representamos aquí
apenas ocupan solamente la capa más externa
de los músculos laterales.

Fig. 6

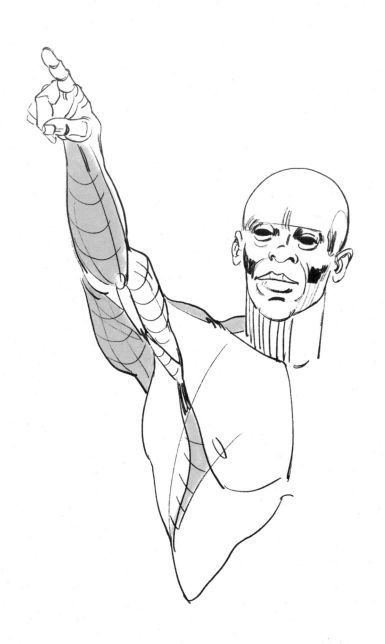

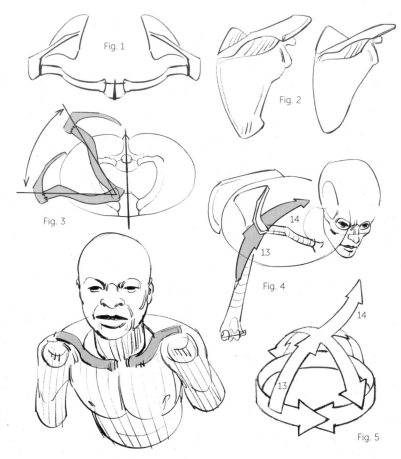

MIEMBROS SUPERIORES

Fig. 1: Cintura escapular vista desde arriba. Desde un punto de vista mecánico, clavículas y omóplatos pueden considerarse como los primeros huesos del miembro superior.

Fig. 2: A la izquierda, un omóplato más masculino, más robusto y adaptado a una musculatura fuerte. A la derecha, un omóplato más femenino, más fino.

Fig. 3: Anchura del desplazamiento de las clavículas y los omóplatos vistos desde arriba (cf. Rouvière y Delmas).

Figs. 4 y 5: Sinergia entre el deltoides (13) y el trapecio (14).

Deltoides y trapecio se suceden a un lado y al otro de la cintura escapular.

Fig. 6: Inserciones del deltoides.

Fig. 7: Inserciones del trapecio, que parte de los omóplatos y las clavículas hasta encontrarse con el cráneo y la columna.

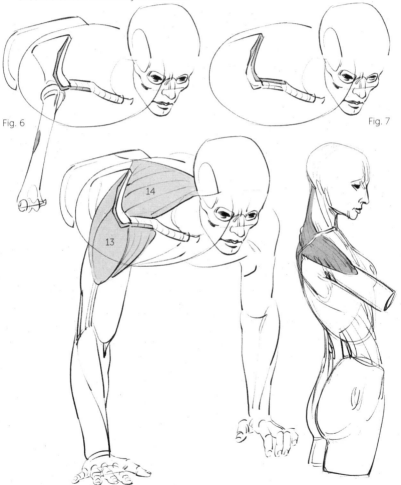

Fig. 6

Fig. 7

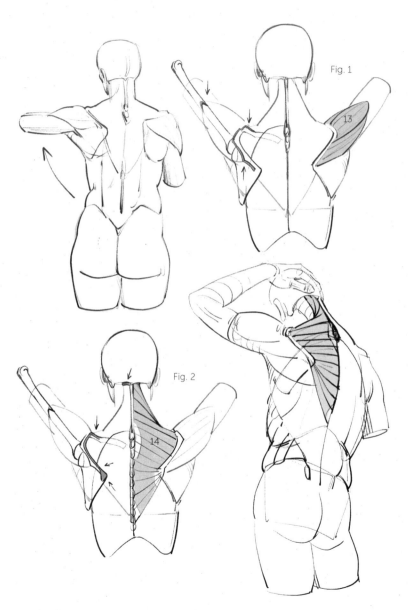

Fig. 1

13

Fig. 2

14

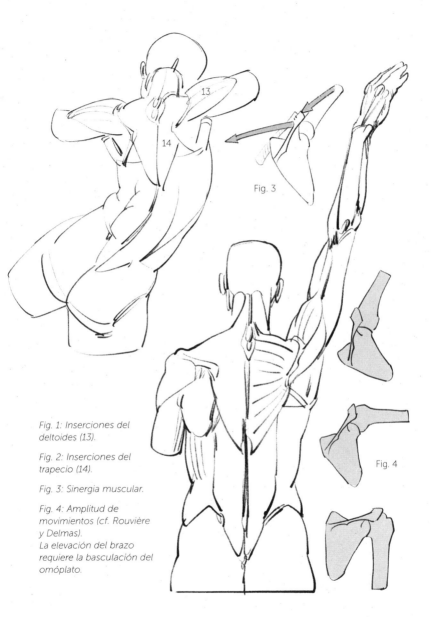

13

14

Fig. 3

Fig. 1: Inserciones del deltoides (13).

Fig. 2: Inserciones del trapecio (14).

Fig. 3: Sinergia muscular.

Fig. 4: Amplitud de movimientos (cf. Rouvière y Delmas).
La elevación del brazo requiere la basculación del omóplato.

Fig. 4

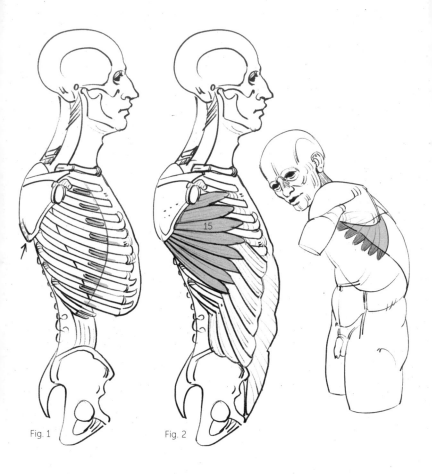

Fig. 1: Inserciones del serrato mayor.

Fig. 2: Músculo serrato mayor (serratus anterior, 15). Relación entre el serrato mayor y el gran oblicuo.

Figs. 3 y 4: Sinergia entre el deltoides (13), el trapecio (14) y el serrato mayor (15). La clavícula, fijada al esternón, obliga al omóplato a bascular y permite levantar completamente el brazo.

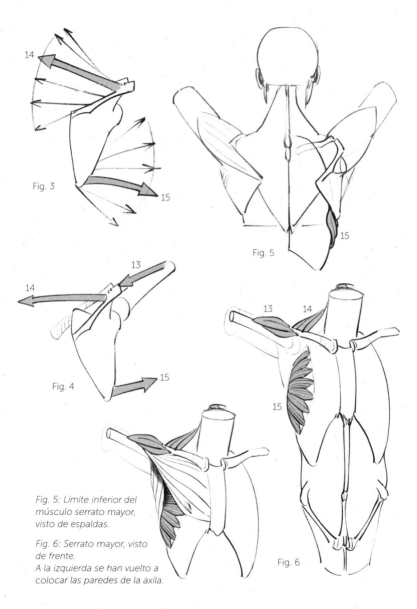

Fig. 3

14

15

13

14

Fig. 4

15

Fig. 5

15

13 14

15

Fig. 5: Límite inferior del músculo serrato mayor, visto de espaldas.

Fig. 6: Serrato mayor, visto de frente.
A la izquierda se han vuelto a colocar las paredes de la axila.

Fig. 6

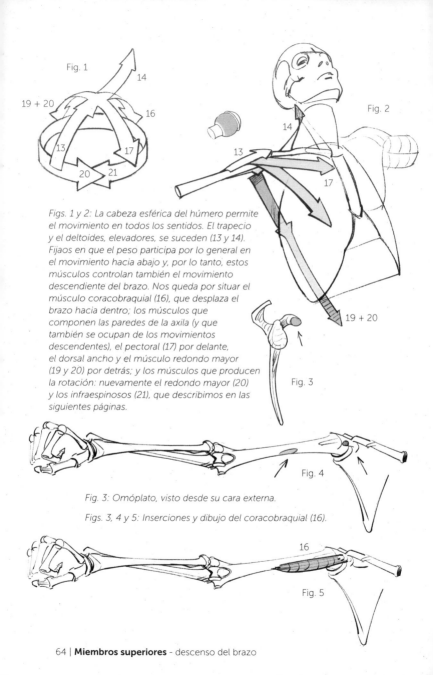

Fig. 1

14

19 + 20

16

13

17

20 21

Fig. 2

14

13

17

19 + 20

Figs. 1 y 2: La cabeza esférica del húmero permite el movimiento en todos los sentidos. El trapecio y el deltoides, elevadores, se suceden (13 y 14). Fijaos en que el peso participa por lo general en el movimiento hacia abajo y, por lo tanto, estos músculos controlan también el movimiento descendente del brazo. Nos queda por situar el músculo coracobraquial (16), que desplaza el brazo hacia dentro; los músculos que componen las paredes de la axila (y que también se ocupan de los movimientos descendentes), el pectoral (17) por delante, el dorsal ancho y el músculo redondo mayor (19 y 20) por detrás; y los músculos que producen la rotación: nuevamente el redondo mayor (20) y los infraespinosos (21), que describimos en las siguientes páginas.

Fig. 3

Fig. 4

Fig. 3: Omóplato, visto desde su cara externa.

Figs. 3, 4 y 5: Inserciones y dibujo del coracobraquial (16).

16

Fig. 5

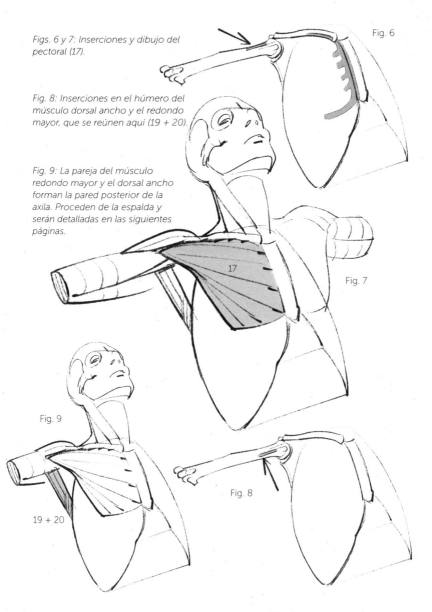

Figs. 6 y 7: Inserciones y dibujo del pectoral (17).

Fig. 6

Fig. 8: Inserciones en el húmero del músculo dorsal ancho y el redondo mayor, que se reúnen aqui (19 + 20).

Fig. 9: La pareja del músculo redondo mayor y el dorsal ancho forman la pared posterior de la axila. Proceden de la espalda y serán detalladas en las siguientes páginas.

17

Fig. 7

Fig. 9

19 + 20

Fig. 8

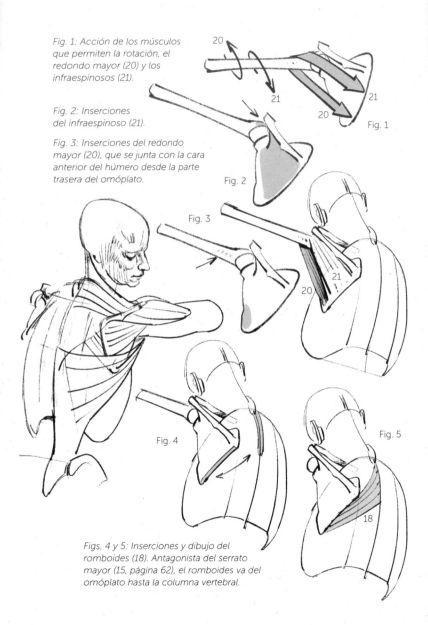

Fig. 1: Acción de los músculos que permiten la rotación, el redondo mayor (20) y los infraespinosos (21).

Fig. 2: Inserciones del infraespinoso (21).

Fig. 3: Inserciones del redondo mayor (20), que se junta con la cara anterior del húmero desde la parte trasera del omóplato.

20

21

21

20

Fig. 1

Fig. 2

Fig. 3

21

20

Fig. 4

Fig. 5

18

Figs. 4 y 5: Inserciones y dibujo del romboides (18). Antagonista del serrato mayor (15, página 62), el romboides va del omóplato hasta la columna vertebral.

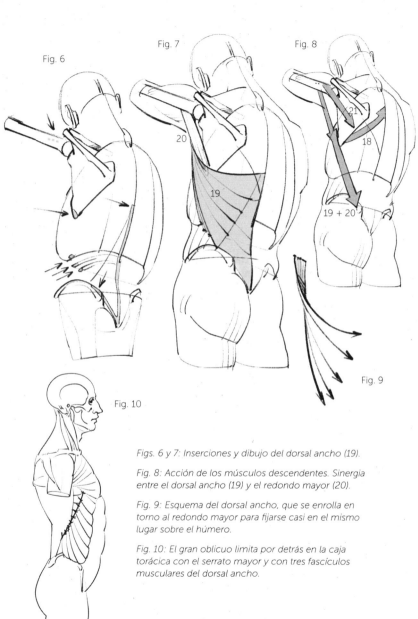

Fig. 6

Fig. 7

Fig. 8

20

19

21

18

19 + 20

Fig. 9

Fig. 10

Figs. 6 y 7: Inserciones y dibujo del dorsal ancho (19).

Fig. 8: Acción de los músculos descendentes. Sinergia entre el dorsal ancho (19) y el redondo mayor (20).

Fig. 9: Esquema del dorsal ancho, que se enrolla en torno al redondo mayor para fijarse casi en el mismo lugar sobre el húmero.

Fig. 10: El gran oblicuo limita por detrás en la caja torácica con el serrato mayor y con tres fascículos musculares del dorsal ancho.

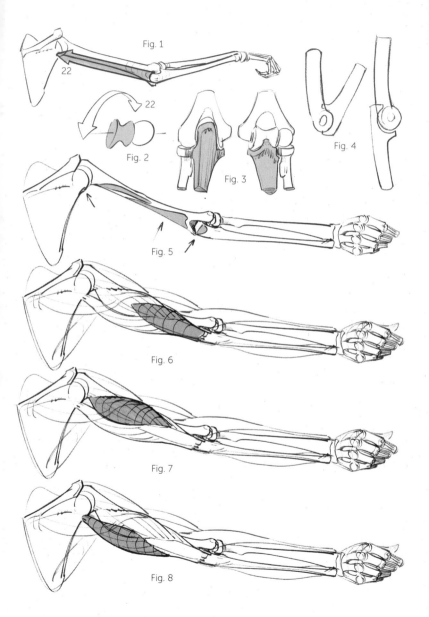

Fig. 1

22

22

Fig. 2

Fig. 3

Fig. 4

Fig. 5

Fig. 6

Fig. 7

Fig. 8

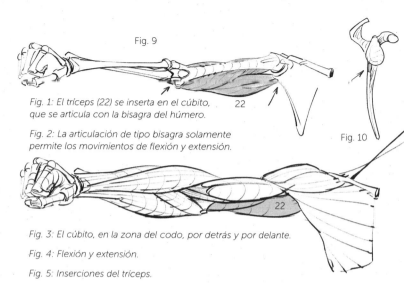

Fig. 9

Fig. 1: El tríceps (22) se inserta en el cúbito, que se articula con la bisagra del húmero.

Fig. 2: La articulación de tipo bisagra solamente permite los movimientos de flexión y extensión.

Fig. 10

22

Fig. 3: El cúbito, en la zona del codo, por detrás y por delante.

Fig. 4: Flexión y extensión.

Fig. 5: Inserciones del tríceps.

Figs. 6, 7 y 8: Los tres fascículos del tríceps, unidos por un tendón común que llega hasta el codo.

Fig. 9: Tríceps (22) visto de cara. Si retiramos los flexores, se ve perfectamente el húmero.

Fig. 10: Omóplato visto por su cara externa, inserción del tríceps.

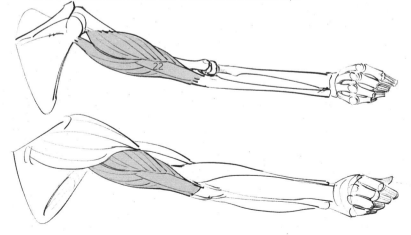

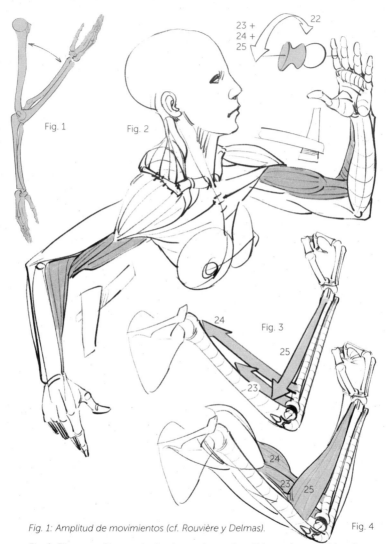

Fig. 1

Fig. 2

24

Fig. 3

25

23

24

23 25

Fig. 4

Fig. 1: Amplitud de movimientos (cf. Rouvière y Delmas).

Fig. 2: Fijaos en cómo contrastan los contornos invertidos en la parte del codo.

Figs. 3 y 4: Braquial (23), bíceps (24) y braquiorradial (25), los tres músculos flexores.

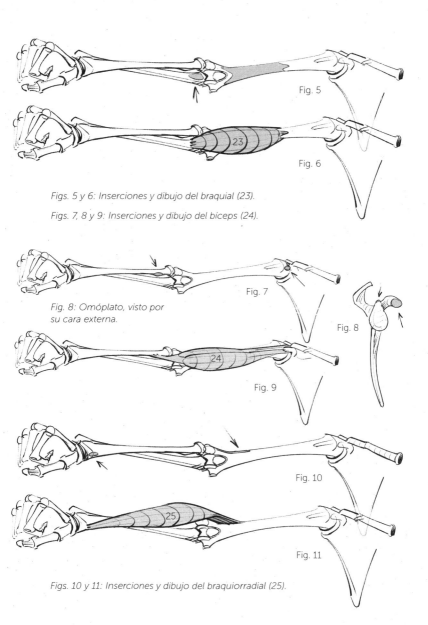

Figs. 5 y 6: Inserciones y dibujo del braquial (23).

Figs. 7, 8 y 9: Inserciones y dibujo del bíceps (24).

Fig. 8: Omóplato, visto por su cara externa.

Figs. 10 y 11: Inserciones y dibujo del braquiorradial (25).

Fig. 1: *Extremo del húmero, al nivel del codo.*

Fig. 2: *Los dos tipos articulares (esfera y bisagra) se juntan aquí. Los movimientos que les corresponden son los propios de los dos huesos del antebrazo: el radio para la rotación (esfera) y el cúbito para la extensión-flexión (bisagra).*

Fig. 3: *Cabeza del radio (cúpula radial).*

Fig. 4: *Radio, en la zona del codo, por detrás y por delante.*

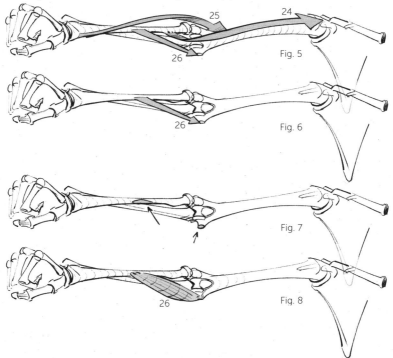

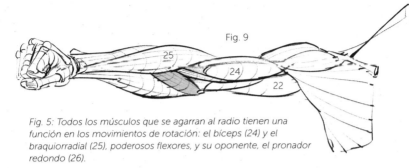

Fig. 9

25

24

22

Fig. 5: Todos los músculos que se agarran al radio tienen una función en los movimientos de rotación: el bíceps (24) y el braquiorradial (25), poderosos flexores, y su oponente, el pronador redondo (26).

Fig. 6: Acción del pronador redondo.

Figs. 7, 8 y 9: Inserciones y dibujo del pronador redondo (26).

Fig. 10: En su movimiento de pronación (rotación del antebrazo hacia la izquierda), el bíceps se estira y su tendón se enrolla en torno al radio.

Fig. 11: El movimiento de supinación (el contrario a la pronación) contrae el músculo y lo acorta.

Fig. 12: Amplitud de la rotación de unos 120 grados (cf. Rouvière y Delmas). Con el hombro participando del movimiento completo, la mano puede dar un giro de tres cuartos, el antebrazo, de medio, y el brazo, de un cuarto de giro.

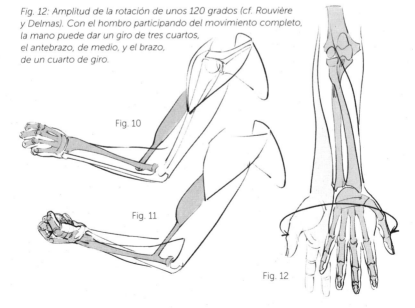

Fig. 10

Fig. 11

Fig. 12

Fig. 1: Extremo del húmero, inserción de los extensores.

Fig. 1

27

27 Fig. 2

28

Fig. 2: Acción antagonista de los extensores (27) y los flexores (28).

Fig. 3: Inserciones de los extensores.

Fig. 3

Fig. 4: Extensores de la mano.

Fig. 5: Extensores relativos al pulgar.

Fig. 6: Relación entre ambos grupos.

Fig. 7: Extensores de los dedos.

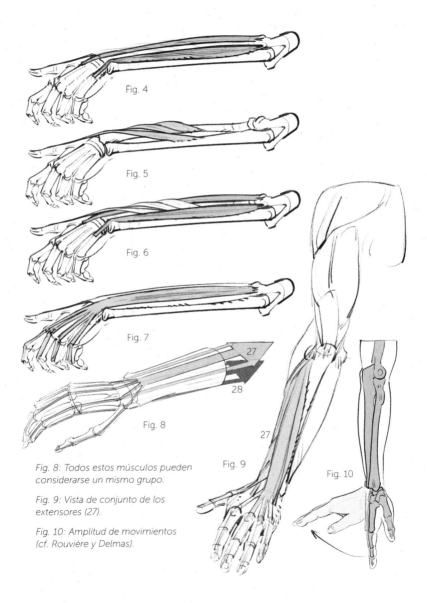

Fig. 4

Fig. 5

Fig. 6

Fig. 7

Fig. 8

27

28

27

Fig. 9

Fig. 10

Fig. 8: Todos estos músculos pueden
considerarse un mismo grupo.

Fig. 9: Vista de conjunto de los
extensores (27).

Fig. 10: Amplitud de movimientos
(cf. Rouvière y Delmas).

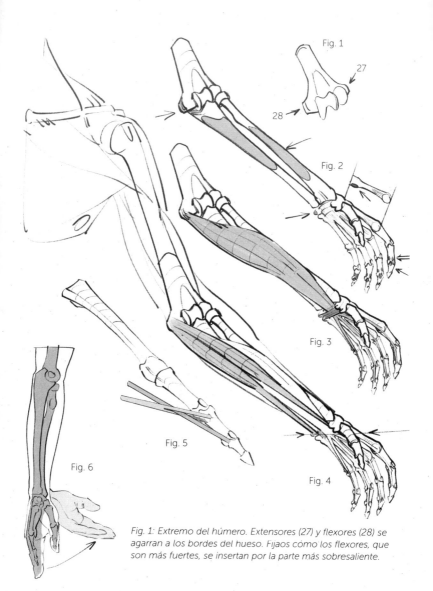

Fig. 1

27

28

Fig. 2

Fig. 3

Fig. 5

Fig. 6

Fig. 4

Fig. 1: Extremo del húmero. Extensores (27) y flexores (28) se agarran a los bordes del hueso. Fijaos cómo los flexores, que son más fuertes, se insertan por la parte más sobresaliente.

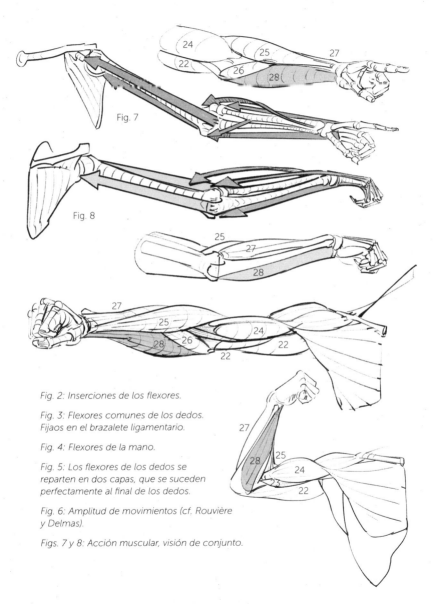

Fig. 7

Fig. 8

Fig. 2: Inserciones de los flexores.

*Fig. 3: Flexores comunes de los dedos.
Fijaos en el brazalete ligamentario.*

Fig. 4: Flexores de la mano.

*Fig. 5: Los flexores de los dedos se
reparten en dos capas, que se suceden
perfectamente al final de los dedos.*

*Fig. 6: Amplitud de movimientos (cf. Rouvière
y Delmas).*

Figs. 7 y 8: Acción muscular, visión de conjunto.

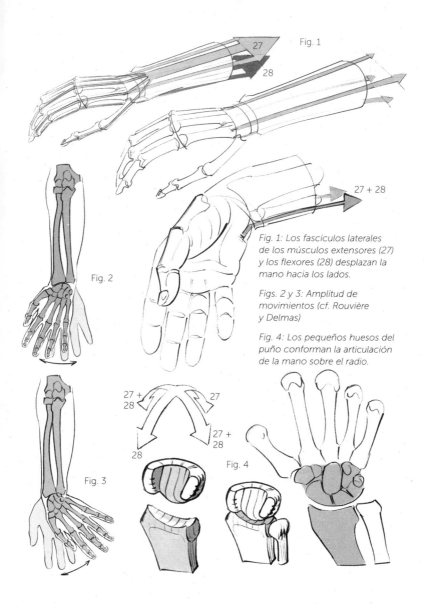

Fig. 1

27

28

27 + 28

Fig. 1: Los fascículos laterales de los músculos extensores (27) y los flexores (28) desplazan la mano hacia los lados.

Figs. 2 y 3: Amplitud de movimientos (cf. Rouvière y Delmas)

Fig. 4: Los pequeños huesos del puño conforman la articulación de la mano sobre el radio.

Fig. 2

27 + 28

27

28

27 + 28

Fig. 4

Fig. 3

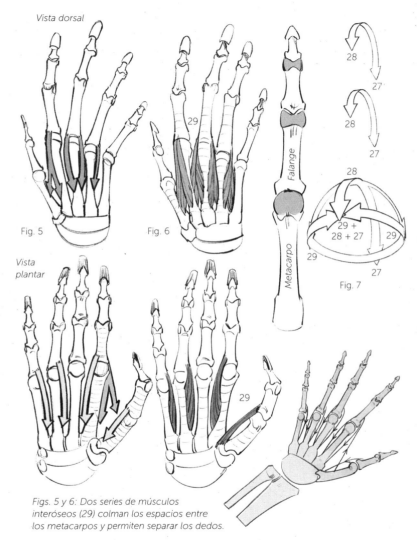

Vista dorsal

Fig. 5

Fig. 6

Vista plantar

28

27

28

27

Falange

Metacarpo

28

29 +
28 + 27

29

29

27

Fig. 7

29

29

Figs. 5 y 6: Dos series de músculos interóseos (29) colman los espacios entre los metacarpos y permiten separar los dedos.

Fig. 7: Las cabezas de los metacarpianos (los nudillos) son esféricas, de ahí que permitan el movimiento en cualquier sentido: los extensores y flexores completan y prosiguen su acción hasta las falanges.

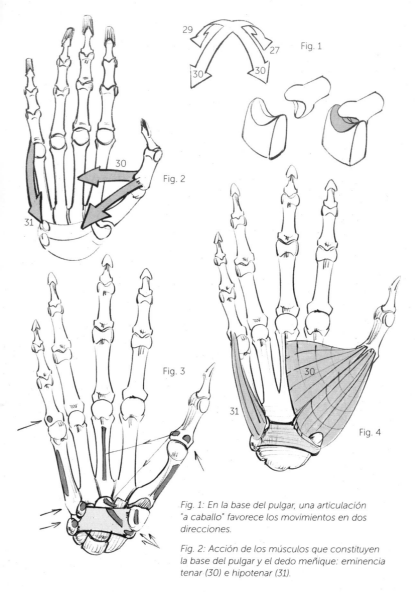

Fig. 1

Fig. 2

Fig. 3

Fig. 4

29

27

30

30

30

31

30

31

30

31

Fig. 1: En la base del pulgar, una articulación "a caballo" favorece los movimientos en dos direcciones.

Fig. 2: Acción de los músculos que constituyen la base del pulgar y el dedo meñique: eminencia tenar (30) e hipotenar (31).

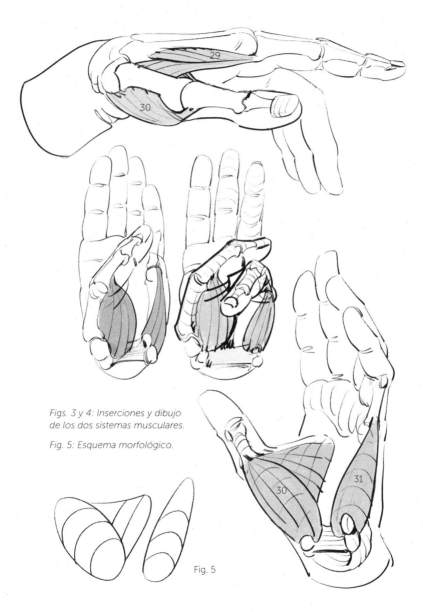

*Figs. 3 y 4: Inserciones y dibujo
de los dos sistemas musculares.*

Fig. 5: Esquema morfológico.

Fig. 5

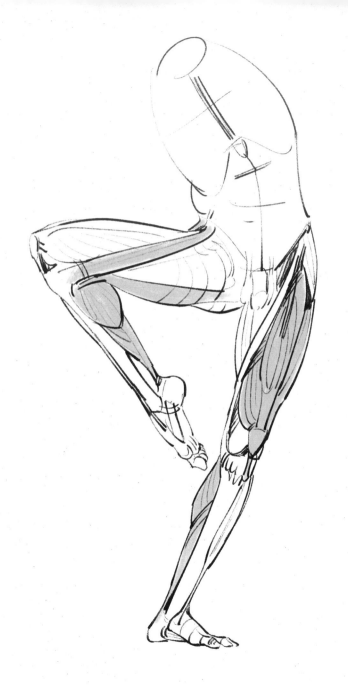

MIEMBROS INFERIORES

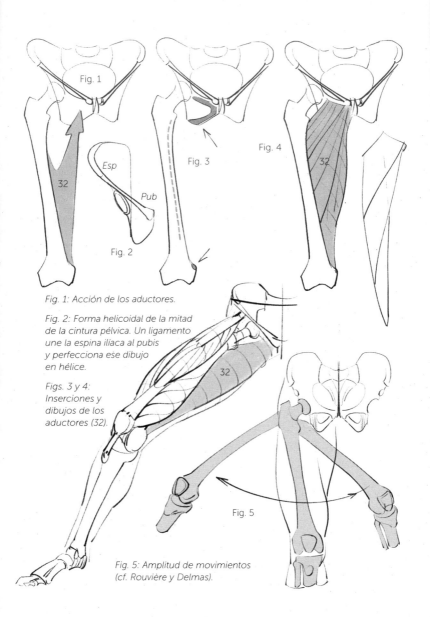

Fig. 1

Esp

Pub

32

Fig. 2

Fig. 3

Fig. 4

32

Fig. 1: Acción de los aductores.

Fig. 2: Forma helicoidal de la mitad de la cintura pélvica. Un ligamento une la espina ilíaca al pubis y perfecciona ese dibujo en hélice.

Figs. 3 y 4: Inserciones y dibujos de los aductores (32).

32

Fig. 5

Fig. 5: Amplitud de movimientos (cf. Rouvière y Delmas).

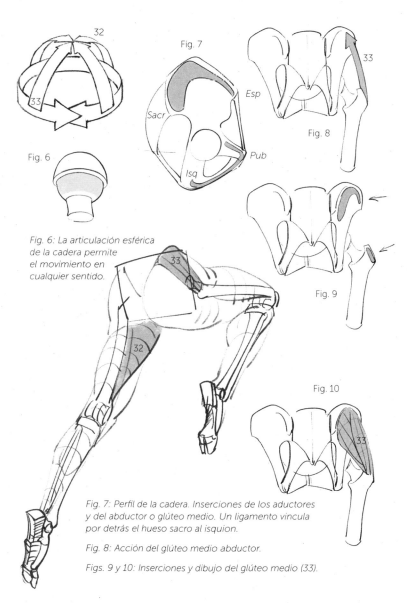

32

Fig. 7

33

Esp

Sacr

Fig. 8

Pub

Isq

Fig. 6

Fig. 6: La articulación esférica
de la cadera permite
el movimiento en
cualquier sentido.

33

Fig. 9

32

Fig. 10

33

Fig. 7: Perfil de la cadera. Inserciones de los aductores
y del abductor o glúteo medio. Un ligamento vincula
por detrás el hueso sacro al isquion.

Fig. 8: Acción del glúteo medio abductor.

Figs. 9 y 10: Inserciones y dibujo del glúteo medio (33).

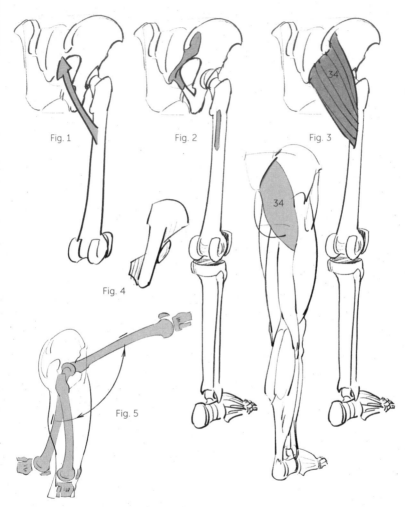

Fig. 1: Acción del glúteo mayor.

Fig. 2: Inserciones del glúteo mayor.

Fig. 3: Dibujo del glúteo mayor (34).
Fijaos en que su límite inferior no se
llega a confundir con la nalga, cuya
forma se debe a la grasa.

Fig. 4: De espaldas, volvemos a
encontrarnos con la forma helicoidal
de la pelvis.

Fig. 5: Amplitud de movimientos
(cf. Rouvière y Delmas).

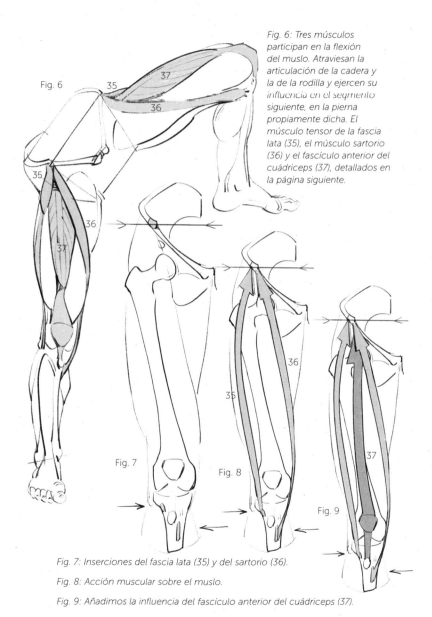

Fig. 6: Tres músculos participan en la flexión del muslo. Atraviesan la articulación de la cadera y la de la rodilla y ejercen su influencia en el segmento siguiente, en la pierna propiamente dicha. El músculo tensor de la fascia lata (35), el músculo sartorio (36) y el fascículo anterior del cuádriceps (37), detallados en la página siguiente.

Fig. 7: Inserciones del fascia lata (35) y del sartorio (36).

Fig. 8: Acción muscular sobre el muslo.

Fig. 9: Añadimos la influencia del fascículo anterior del cuádriceps (37).

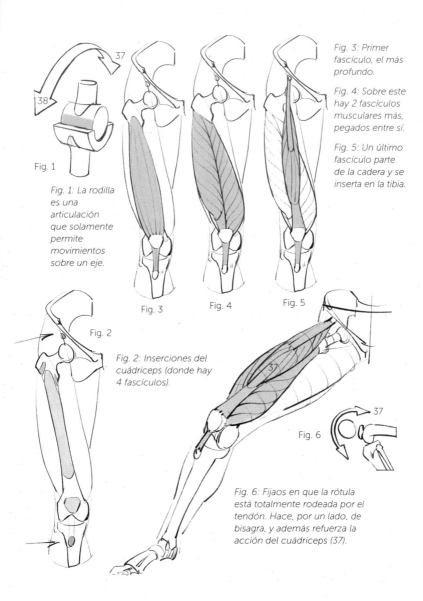

Fig. 3: Primer fascículo, el más profundo.

Fig. 4: Sobre este hay 2 fascículos musculares más, pegados entre sí.

Fig. 5: Un último fascículo parte de la cadera y se inserta en la tibia.

Fig. 1

Fig. 1: La rodilla es una articulación que solamente permite movimientos sobre un eje.

Fig. 3 Fig. 4 Fig. 5

Fig. 2

Fig. 2: Inserciones del cuádriceps (donde hay 4 fascículos).

Fig. 6

Fig. 6: Fijaos en que la rótula está totalmente rodeada por el tendón. Hace, por un lado, de bisagra, y además refuerza la acción del cuádriceps (37).

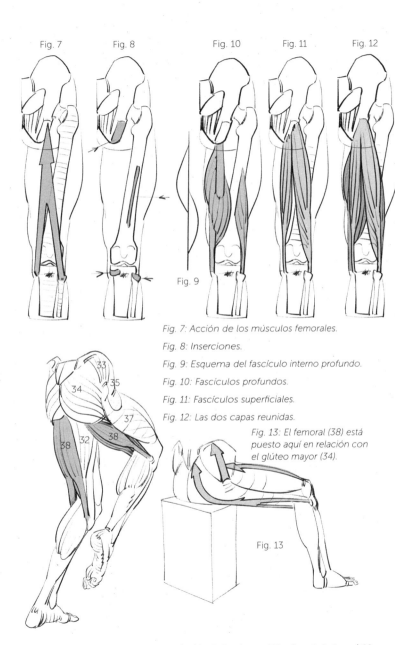

Fig. 7 Fig. 8 Fig. 10 Fig. 11 Fig. 12

Fig. 9

Fig. 7: Acción de los músculos femorales.

Fig. 8: Inserciones.

Fig. 9: Esquema del fascículo interno profundo.

Fig. 10: Fascículos profundos.

Fig. 11: Fascículos superficiales.

Fig. 12: Las dos capas reunidas.

Fig. 13: El femoral (38) está puesto aquí en relación con el glúteo mayor (34).

Fig. 13

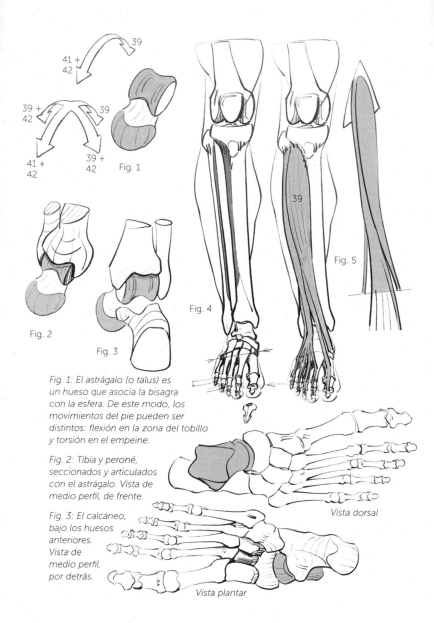

Fig. 1: El astrágalo (o talus) es un hueso que asocia la bisagra con la esfera. De este modo, los movimientos del pie pueden ser distintos: flexión en la zona del tobillo y torsión en el empeine.

Fig. 2: Tibia y peroné, seccionados y articulados con el astrágalo. Vista de medio perfil, de frente.

Fig. 3: El calcáneo, bajo los huesos anteriores. Vista de medio perfil, por detrás.

Vista dorsal

Vista plantar

Fig. 4: Inserciones de los extensores del pie y de los dedos del pie.

Fig. 5: Dibujo y acción de los extensores (39).

Figs. 5 y 6: Como sucedía con el antebrazo (p. 78), varios fascículos laterales más cortos son los responsables de los movimientos de inclinación.

Fig. 6

Fig. 7

39

40

40

Fig. 8

Fig. 7: Inserciones y dibujo del músculo pedio (40). Este pequeño músculo refuerza los extensores de los dedos.

Fig. 8: Vínculo entre el pedio y los extensores.

Fig. 9

Fig. 10

39

39

Fig. 9: Amplitud de movimientos (cf. Rouvière y Delmas)

Fig. 10: Los extensores actúan por delante como puntos de referencia para los huesos. Cara interna de la tibia y extremos del peroné vistos desde fuera.

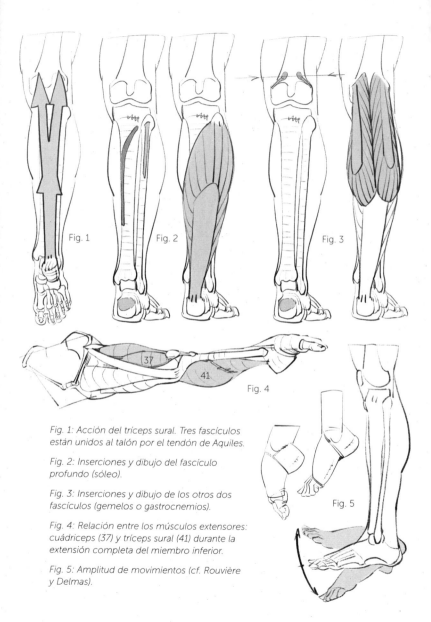

Fig. 1: *Acción del tríceps sural. Tres fascículos están unidos al talón por el tendón de Aquiles.*

Fig. 2: *Inserciones y dibujo del fascículo profundo (sóleo).*

Fig. 3: *Inserciones y dibujo de los otros dos fascículos (gemelos o gastrocnemios).*

Fig. 4: *Relación entre los músculos extensores: cuádriceps (37) y tríceps sural (41) durante la extensión completa del miembro inferior.*

Fig. 5: *Amplitud de movimientos (cf. Rouvière y Delmas).*

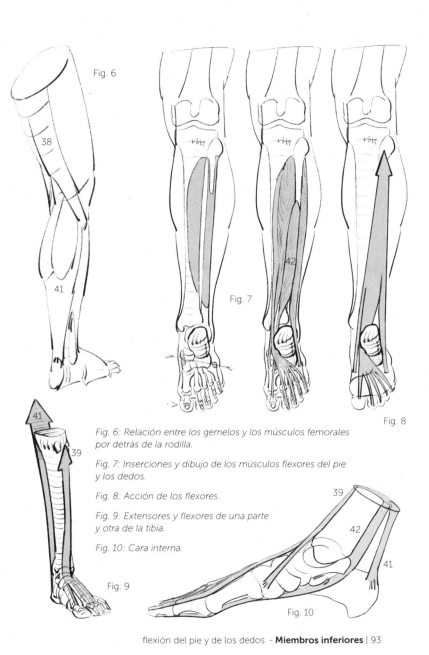

Fig. 6: Relación entre los gemelos y los músculos femorales
por detrás de la rodilla.

Fig. 7: Inserciones y dibujo de los músculos flexores del pie
y los dedos.

Fig. 8: Acción de los flexores.

Fig. 9: Extensores y flexores de una parte
y otra de la tibia.

Fig. 10: Cara interna.

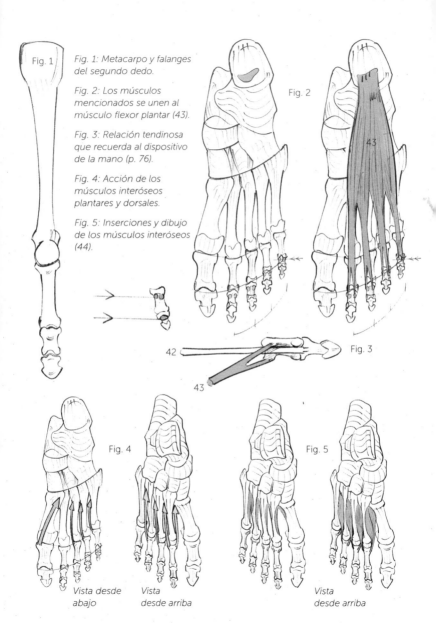

Fig. 1

Fig. 1: Metacarpo y falanges del segundo dedo.

Fig. 2: Los músculos mencionados se unen al músculo flexor plantar (43).

Fig. 3: Relación tendinosa que recuerda al dispositivo de la mano (p. 76).

Fig. 4: Acción de los músculos interóseos plantares y dorsales.

Fig. 5: Inserciones y dibujo de los músculos interóseos (44).

Fig. 2

43

42

43

Fig. 3

Fig. 4

Fig. 5

Vista desde abajo

Vista desde arriba

Vista desde arriba

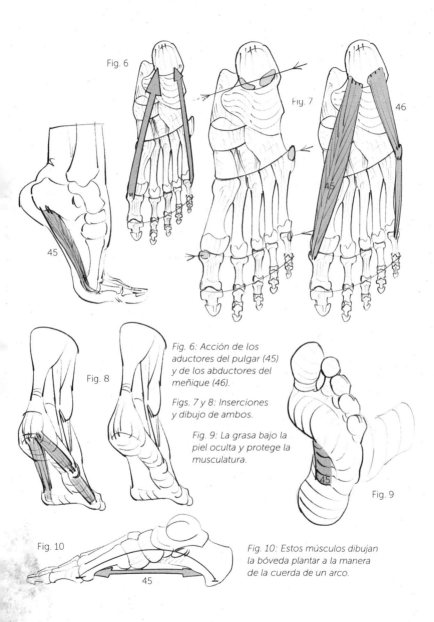

Fig. 6

Fig. 7

Fig. 8

46

45

Fig. 6: Acción de los aductores del pulgar (45) y de los abductores del meñique (46).

Figs. 7 y 8: Inserciones y dibujo de ambos.

Fig. 9: La grasa bajo la piel oculta y protege la musculatura.

Fig. 9

Fig. 10

Fig. 10: Estos músculos dibujan la bóveda plantar a la manera de la cuerda de un arco.

BIBLIOGRAFÍA

Bammes, Gottfried, *Der nackte Mensch*, Verlag der Kunst, Dresde, 1982.

Bordier, Georgette, *Anatomie apliquée à la danse*, Éditions Amphora, París, 1980.

Bouchet, Alain, y Jacques Cuilleret, *Anatomie topographique et fonctionnelle*, Simep, París, 1983.

Bridgman, George B., *The Human Machine*, Dover Publications, Inc., Nueva York, 1972.

Delavier, Frédéric, *Guide des mouvements de musculation*, Vigot, París, 2010.

Platzer, Werner, *Atlas de poche anatomie*, Lavoisier médecine, Cachan, 2014.

Richer, Paul, *Nouvelle anatomie artistique*, 3 tomos, Librairie Plon, París, 1906-1921.

Rogers Peck, Stephen, *Atlas of Human Anatomy for the Artist*, Oxford University Press, Nueva York, 1951.

Rouvière, Henri, y André Delmas, *Anatomie humaine*, Masson, París, 1984.